ぬくぬく
暖暖貓&呆萌兄
の爆笑日和

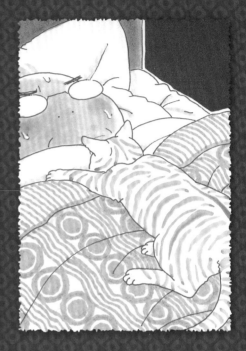

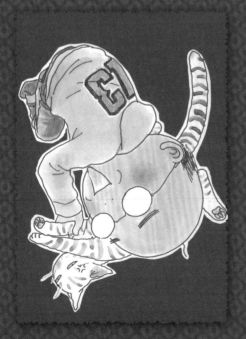

Naomi Akimoto
秋本尚美

ぬくぬく 暖暖貓&呆萌兄 の爆笑日和
CONTENTS

志麻子 小姐
山田先生 的亡妻

山田先生
喜愛小縞與 其他貓咪 的大叔

小縞
與山田先生 同居中的 虎斑貓

秋天的貓咪

穿短袖已經覺得有點冷了。

顫抖

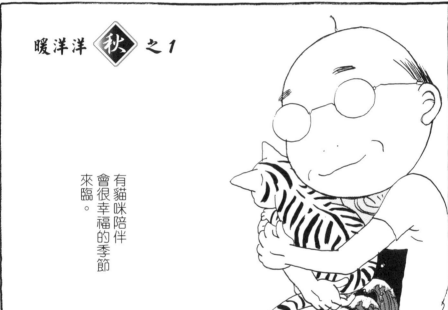

暖洋洋 秋 之 *1*

有貓咪陪伴會很幸福的季節來臨。

溜走

笑傻

貓咪的觸感。

不過像這樣從懷中溜走的感覺真是令人受不了！

啥啊？？

抱著的時候當然很棒，

走走走走

躺下

呼啊

啪沙

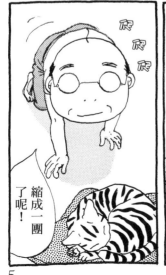

爬爬爬

縮成一團了呢！

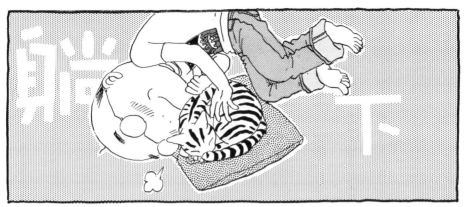

睡下

貓咪的觸感。

毛茸茸

秋天的貓咪毛皮
那蓬鬆的觸感貼在臉上
真是太棒了♡

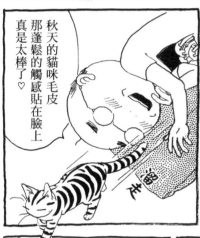

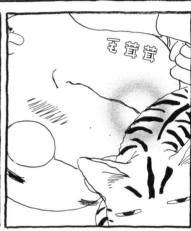

小縞——

抓抓抓抓抓抓

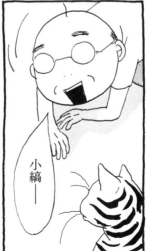

磨蹭磨蹭

呼嚕呼嚕呼嚕

呼嚕呼嚕呼嚕

磨蹭蹭蹭蹭

貼上

整個翻過來。

倒下

呼嚕呼嚕呼嚕呼嚕呼嚕呼嚕呼

虐待動物？

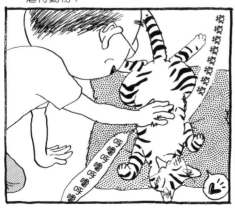

荶荶荶荶荶荶荶

才不是呢！

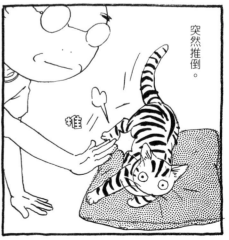

突然推倒。

推

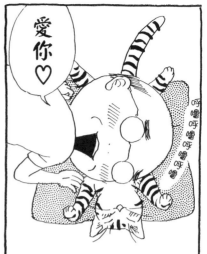
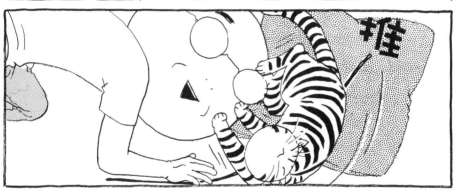
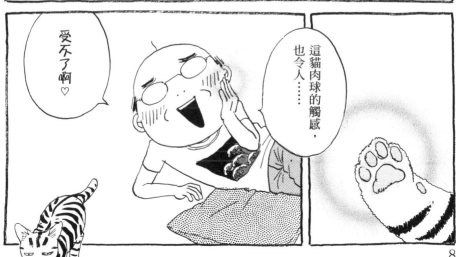

8

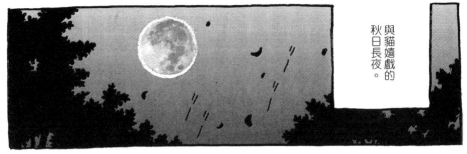

與貓嬉戲的秋日長夜。

天氣還沒冷到那種程度嗎……

無視

小縞——

回頭

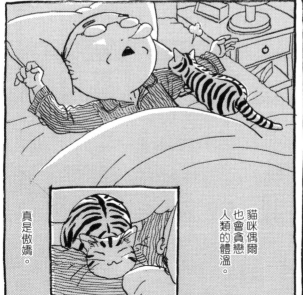

真是傲嬌。

貓咪偶爾也會貪戀人類的體溫。

悄悄

悄悄

暖洋洋 秋 之2

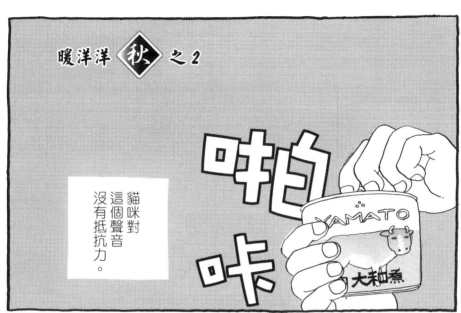

貓咪對這個聲音沒有抵抗力。

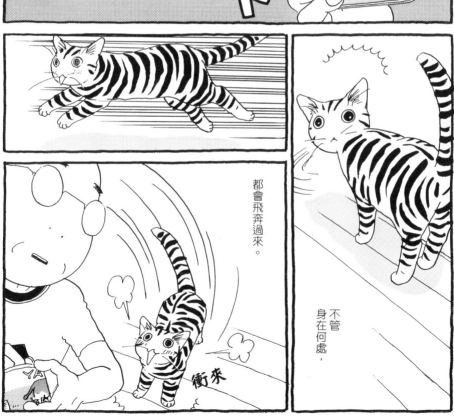

都會飛奔過來。

不管身在何處，

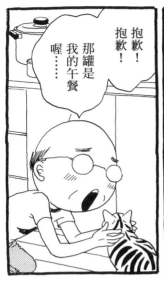

抱歉！抱歉！那罐是我的午餐喔……

唔

閃亮

閃亮

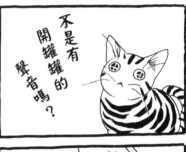

不是有開罐罐的聲音嗎？

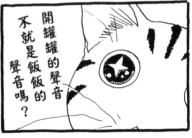

開罐罐的聲音不就是飯飯的聲音嗎？

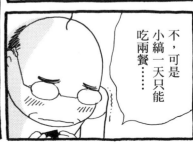

不，可是小縞一天只能吃兩餐……

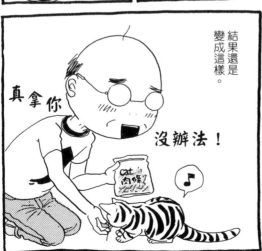

結果還是變成這樣。

真拿你

沒辦法！

cat 肉條

♪

11

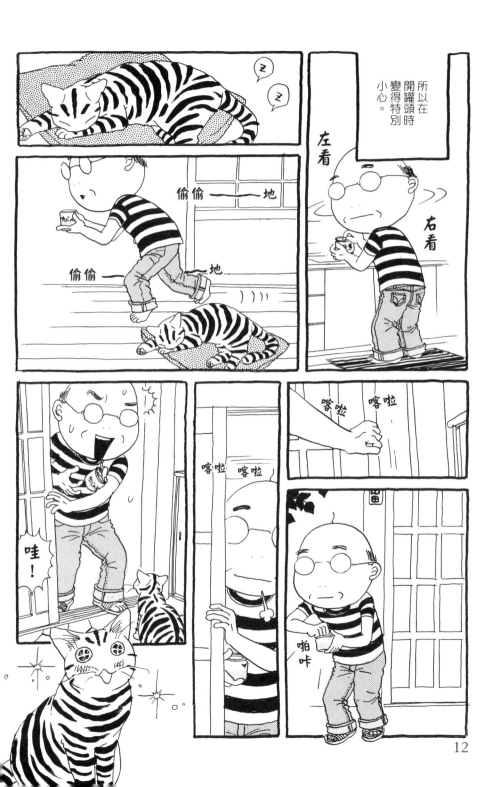

12

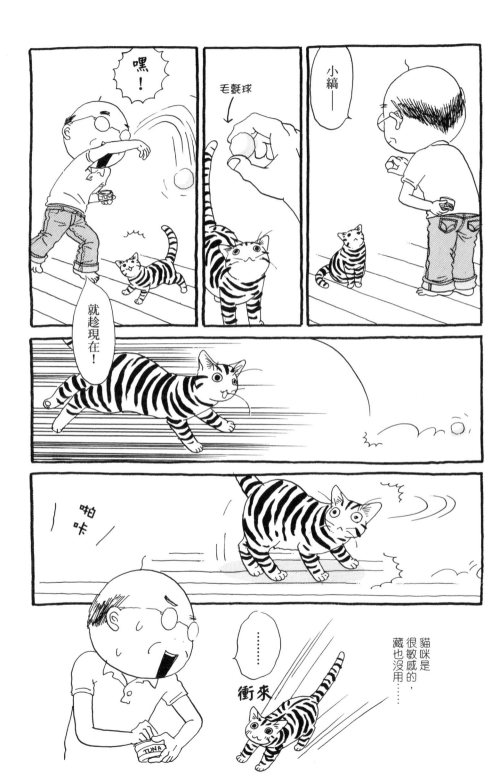

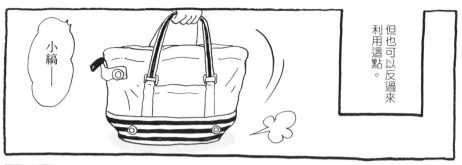

但也可以反過來利用這點。

小縞——

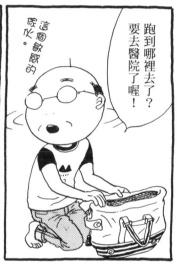

這個敏感的廢化。

跑到哪裡去了？要去醫院了喔！

小縞——

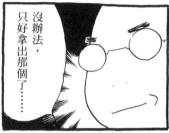

沒辦法，只好拿出那個了⋯⋯

啪卡

抱歉喔，等下回到家才能吃飯飯。

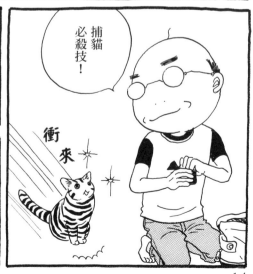

捕貓必殺技！

衝來

咻！

啊！

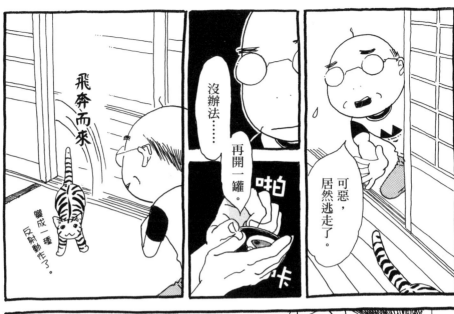

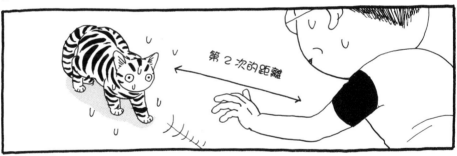

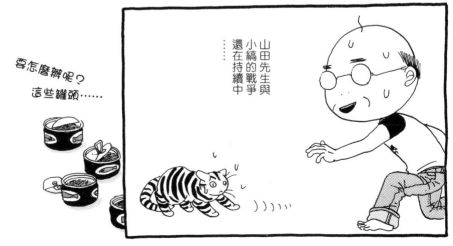

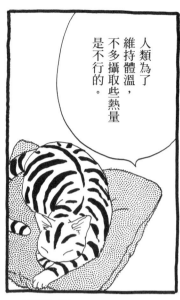

人類為了維持體溫，不多攝取些熱量是不行的。

簡單來說就是要「吃東西」。

在氣溫和體溫相近的炎熱夏天，熱量的攝取只有少量也無妨。但隨著天氣轉涼，接下來的日子就必須大量攝取卡路里了。

暖洋洋 秋 之3

秋高氣爽的季節。

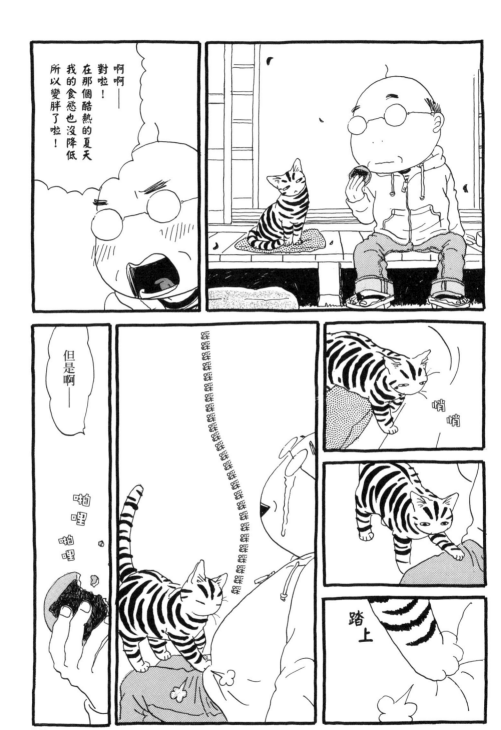

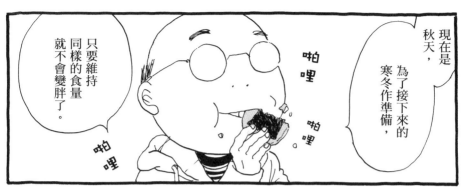

現在是秋天，為了接下來的寒冬作準備，

啪哩 啪哩 啪哩

只要維持同樣的食量就不會變胖了。

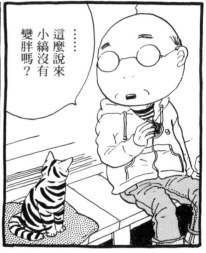

……這麼說來小縞沒有變胖嗎？

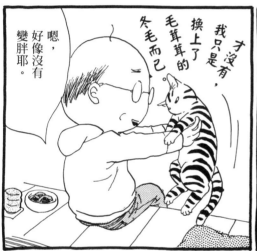

嗯，好像沒有變胖耶。

我才沒有，只是換上了毛茸茸的冬毛而已。

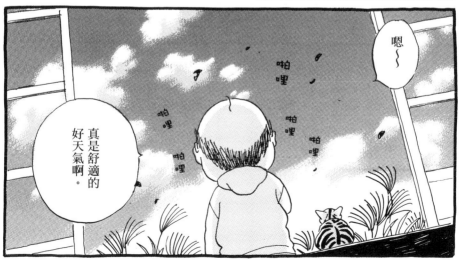

嗯～

啪哩 啪哩 啪哩 啪哩

真是舒適的好天氣啊。

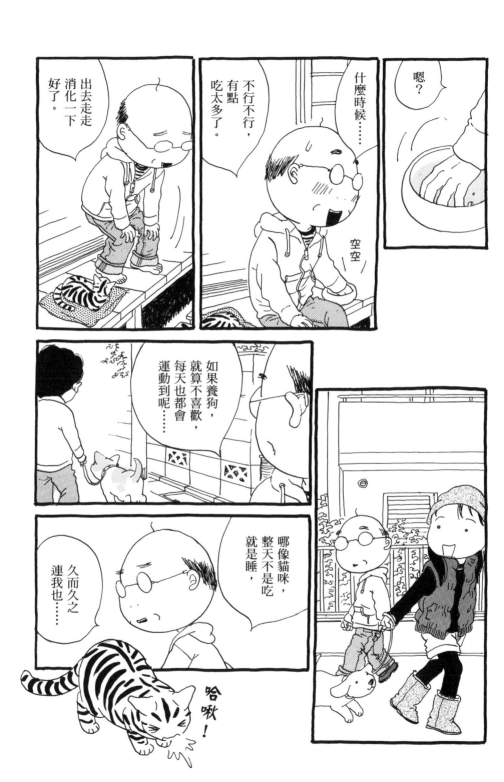

哎呀，可不能都怪在小縞身上。

消耗卡路里、消耗卡路里！

消耗卡路里！

嘿！歡迎光臨！便宜賣，好吃唷！

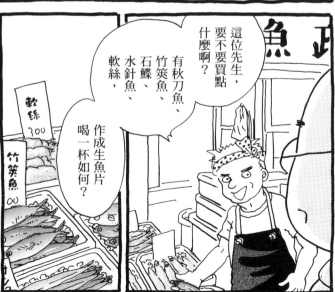

這位先生，要不要買點什麼啊？

有秋刀魚、竹筴魚、石鰈、水針魚、軟絲，

作成生魚片喝一杯如何？

軟絲
300

竹筴魚
00

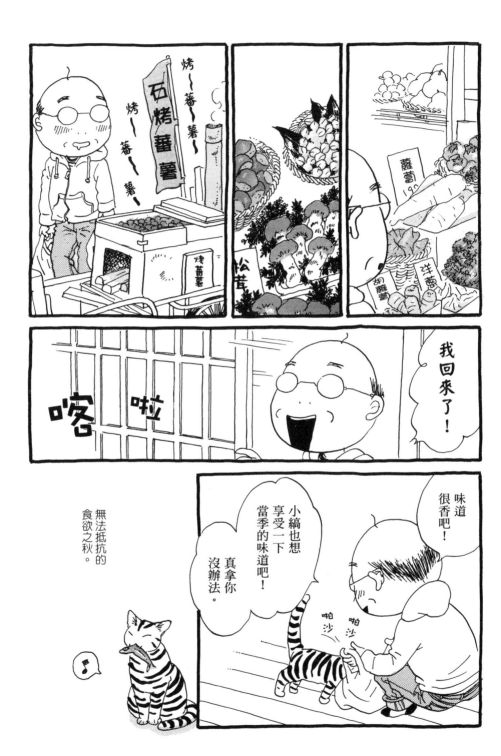

大口
大口

一直吃。

喀滋
喀滋

一直吃。

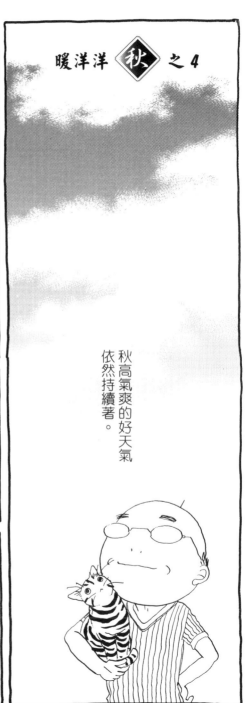

暖洋洋 秋 之4

秋高氣爽的好天氣
依然持續著。

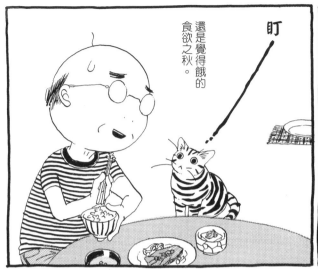

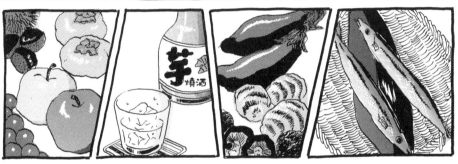

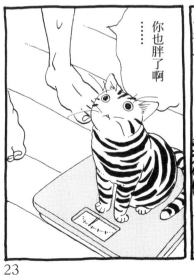

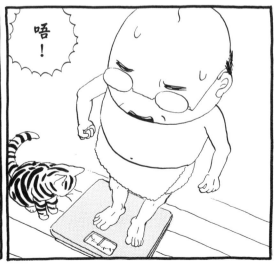

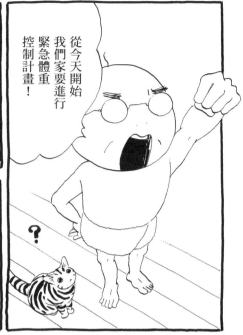

從今天開始我們家要進行緊急體重控制計畫！

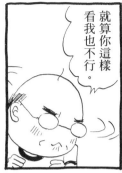

就算你這樣看我也不行。

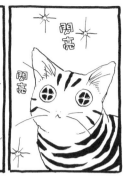

閃亮 閃亮

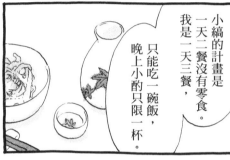

小縞的計畫是一天二餐沒有零食。我是一天三餐，只能吃一碗飯，晚上小酌只限一杯。

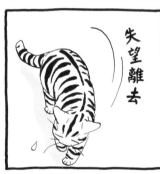

失望離去

NO

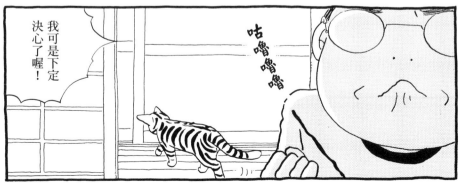

我可是下定決心了喔！

咕嚕嚕嚕

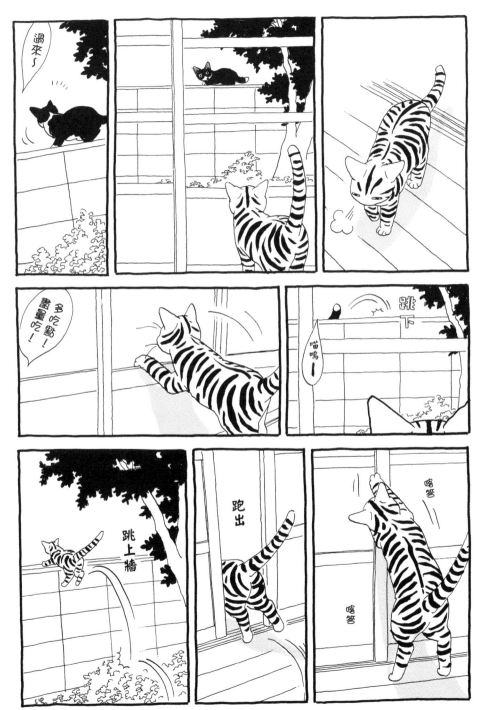

25

跳下

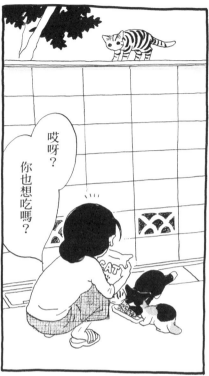

哎呀？

你也想吃嗎？

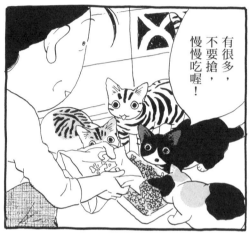

有很多，
不要搶，
慢慢吃喔！

咔沙

咔

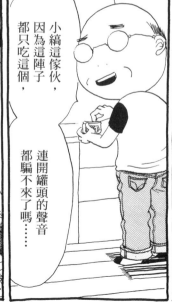

小縞這傢伙，
因為這陣子
都只吃這個，

連開罐頭的聲音
都騙不來了嗎……

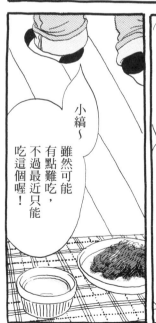

小縞～
雖然可能
有點難吃，
不過最近只能
吃這個喔！

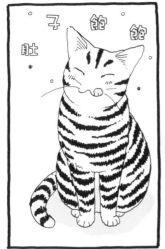

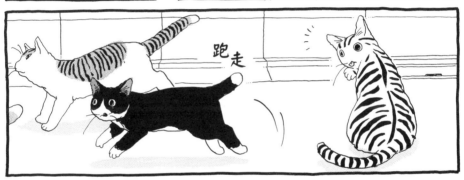

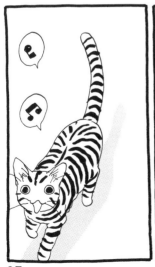

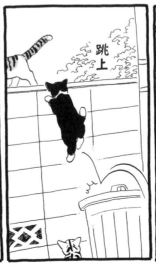

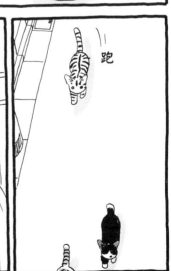

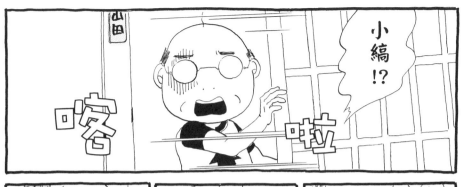

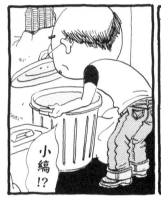

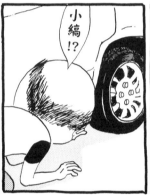

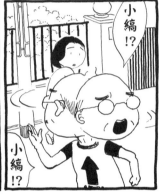

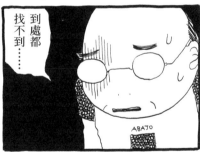

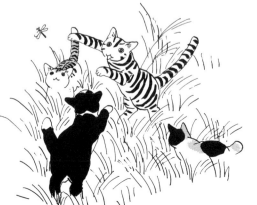

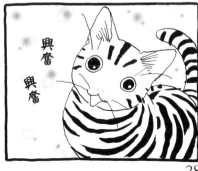

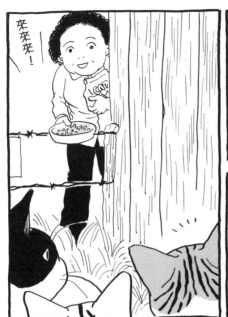

来来来！

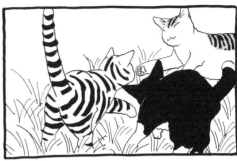

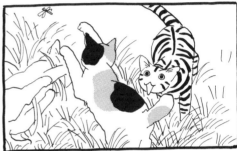

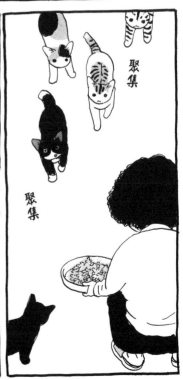

聚集

聚集

哎呀，有個沒見過的孩子呢！

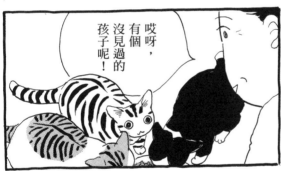

超消一沉

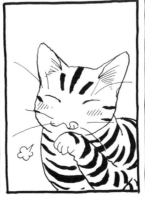

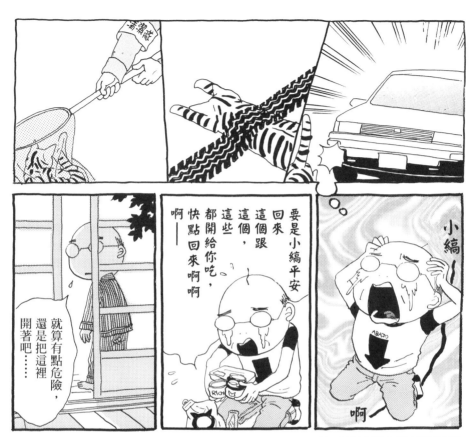

就算有點危險，還是把這裡開著吧……

啊——快點回來啊啊，要是小縞平安回來，這個跟這個，這些，都開給你吃。

小縞——

啊

……雖然這麼說，太擔心了，根本睡不著……

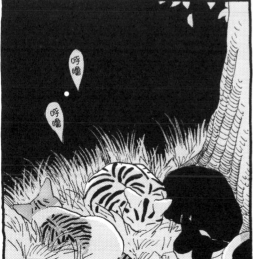

呼嚕

呼嚕

呼啊

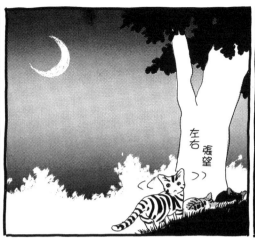

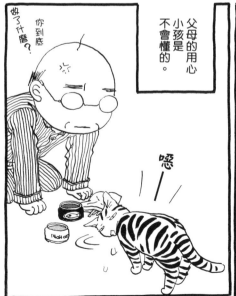
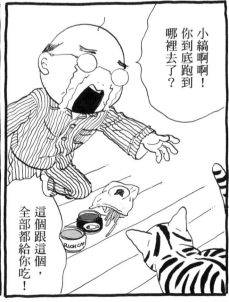

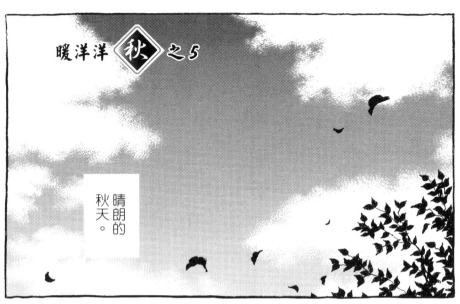

暖洋洋 秋 之5

晴朗的秋天。

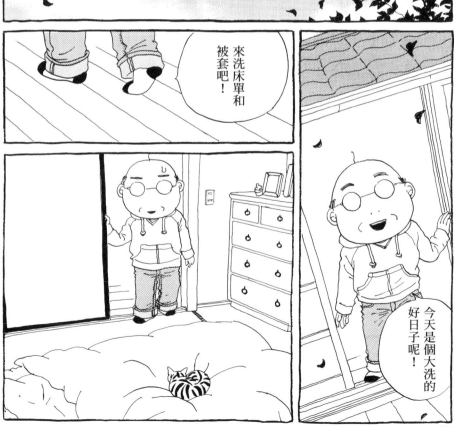

來洗床單和被套吧!

今天是個大洗的好日子呢!

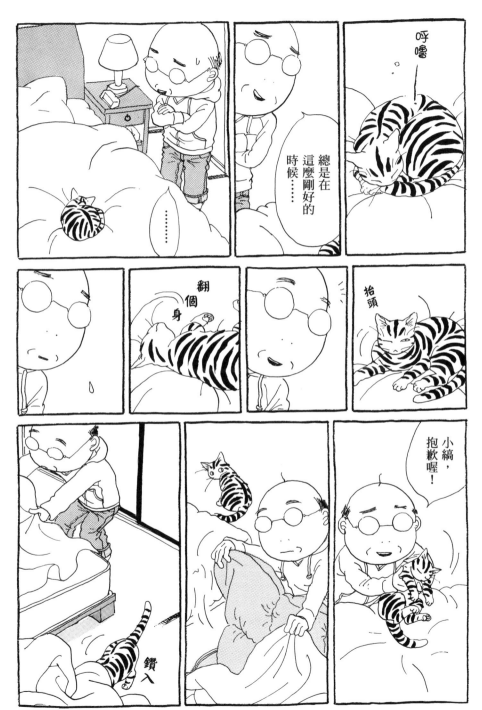

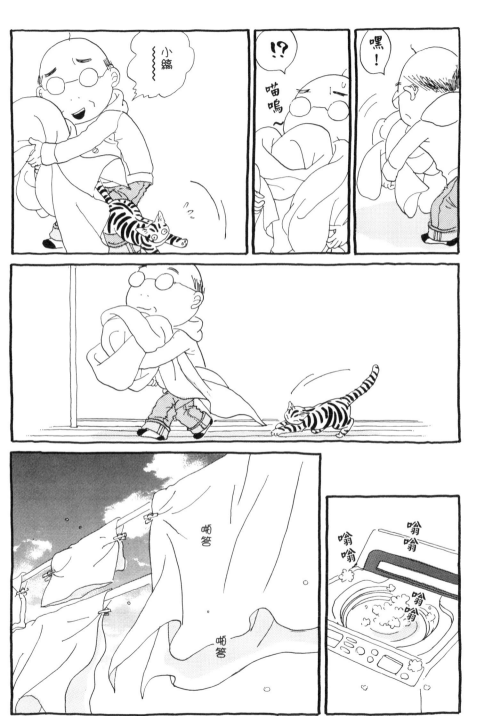

34

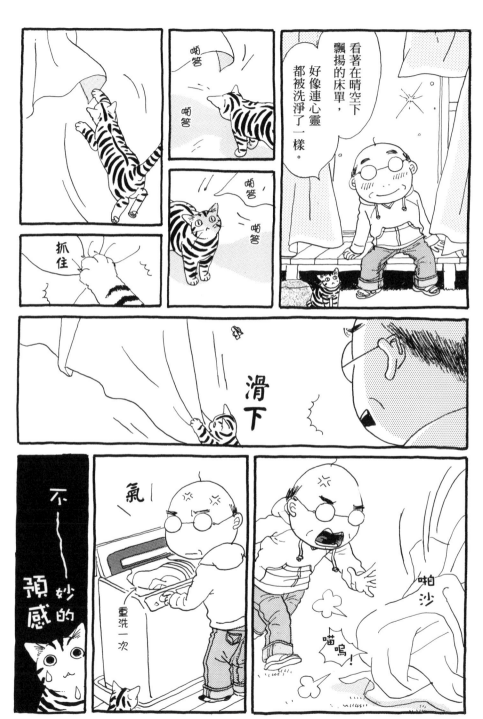

35

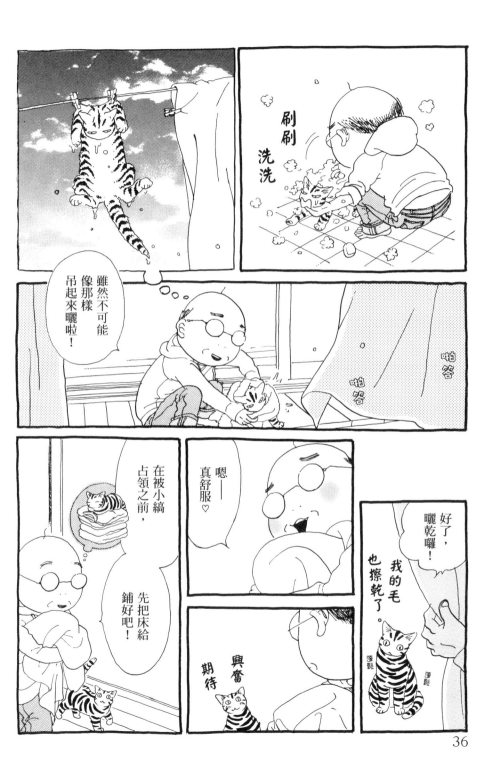

36

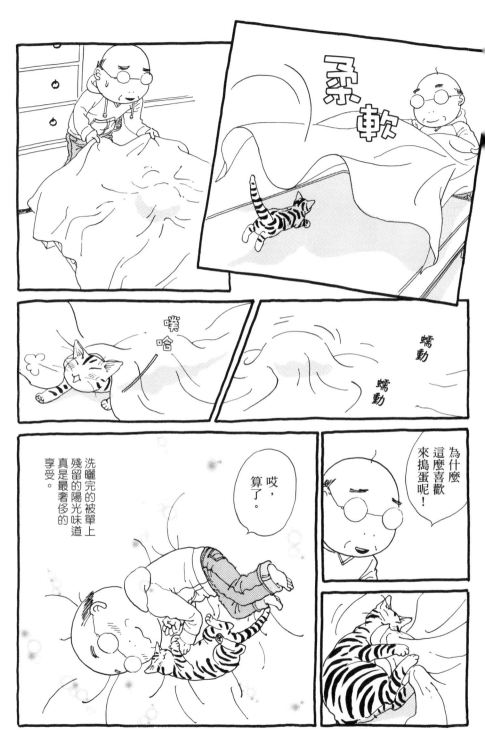

柔軟

噗哈

蠕動

蠕動

為什麼這麼喜歡來搗蛋呢！

哎，算了。

洗曬完的被單上殘留的陽光味道真是最奢侈的享受。

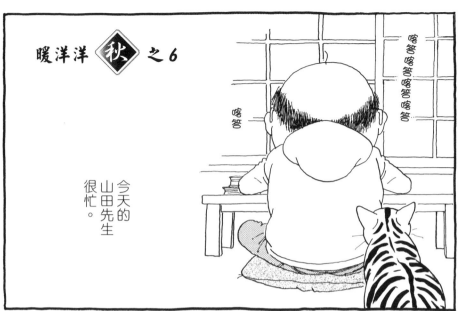

暖洋洋 秋 之6

今天的山田先生很忙。

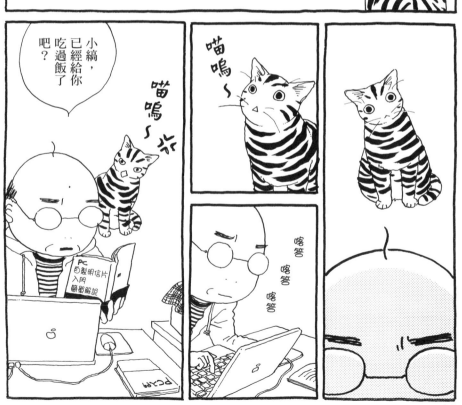

小縞,已經給你吃過飯了吧?

喵嗚～

喵嗚～

喵嗚～

PC
自製明信片
入閃
簡簡解說

PC入門

喀答喀答喀答

喀答喀答

今天內一定要作好同學會的邀請明信片才行。

拖著拖著就拖到今天了……

一不小心就吹牛說我很擅長用電腦了……（汗）

事實上只會用一指神功。
↓

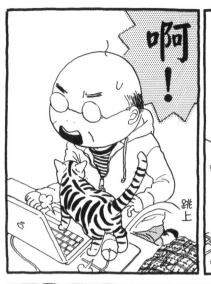

啊！

跳上

喵嗚～

呼……

終於有個樣子出來了。

接著把這個印出來……

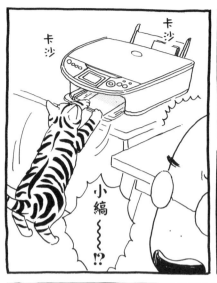

卡沙

卡沙

小縞～～!?

卡沙

卡沙

卡沙

卡沙

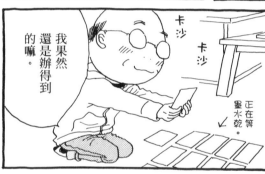

卡沙

卡沙

我果然還是辦得到的嘛。

正在等墨水乾。↓

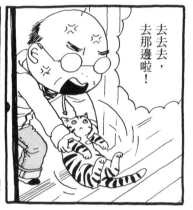

去去去，去那邊啦！

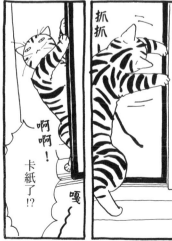

抓抓

啊啊！卡紙了!?

嘎

卡沙

卡沙

用力關上

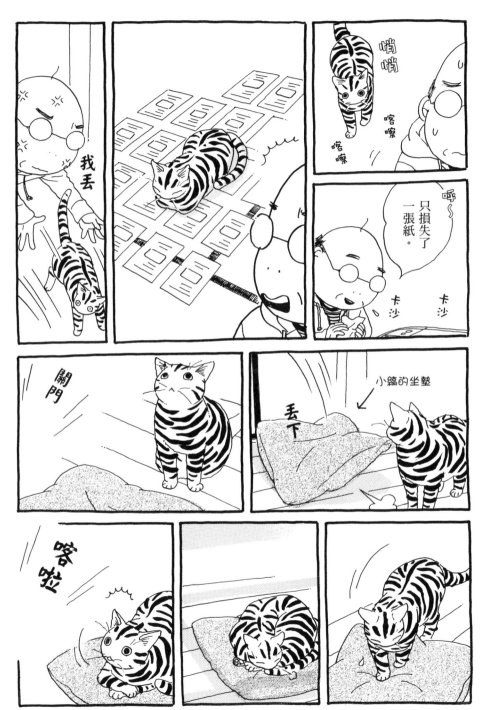

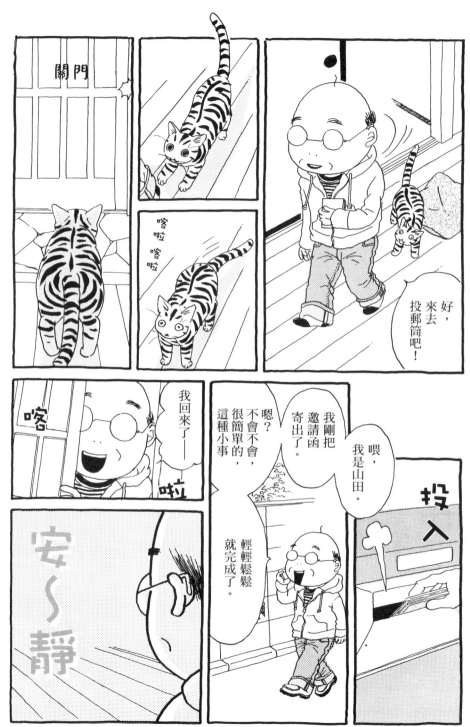

小

縞

小縞——
事情已經
忙完囉!

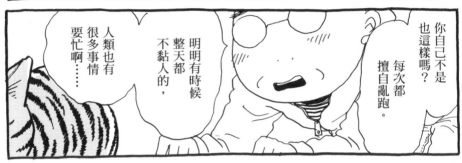

你自己不是
也這樣嗎?

每次都
擅自亂跑。

明明有時候
整天都
不黏人的,

人類也有
很多事情
要忙啊……

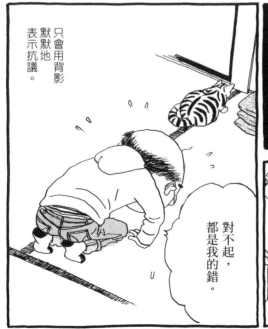

只會用背影
默默地
表示抗議。

對不起,
都是我的錯。

小縞~

貓咪是……

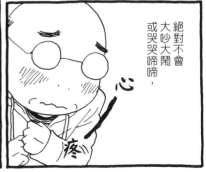

絕對不會
大吵大鬧,
或哭哭啼啼,

心

疼

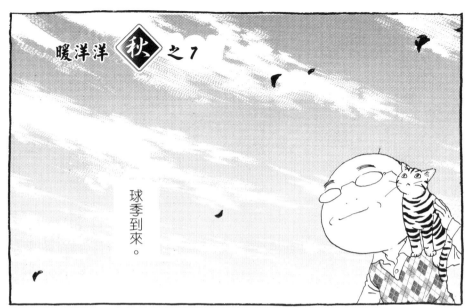

暖洋洋 秋 之7

球季到來。

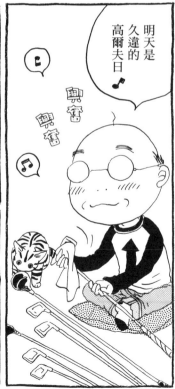

明天是久違的高爾夫日♪

興奮興奮

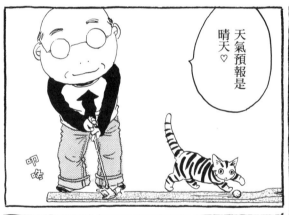

天氣預報是晴天♡

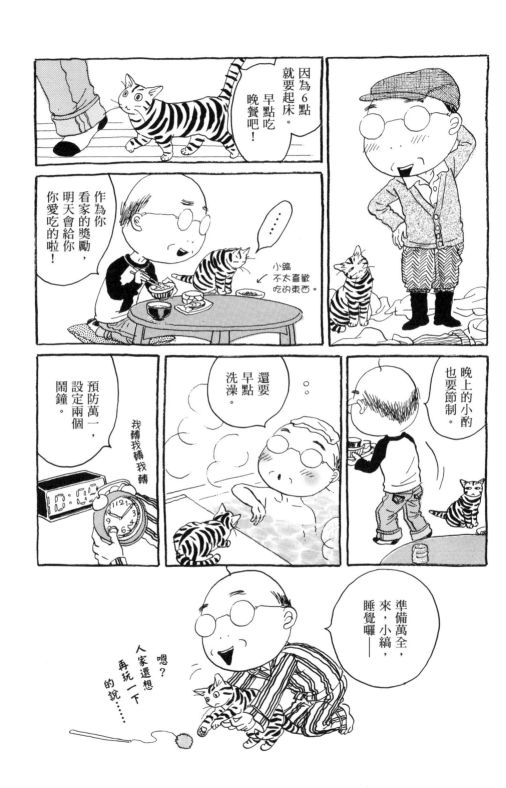

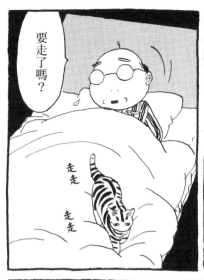

要走了嗎？

走走

走走

鑽

鑽

啪

柔軟

算了喵。

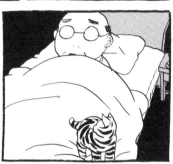

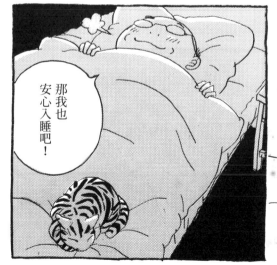

那我也
安心入睡吧！

貓咪的睡姿
真的
很療癒。

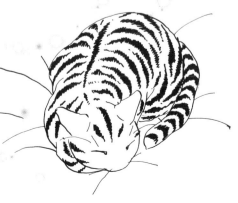

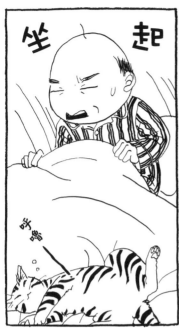

坐起

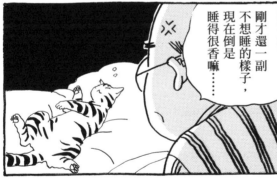

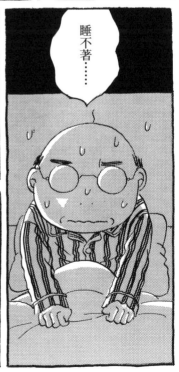

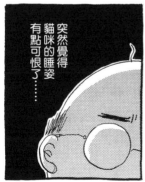

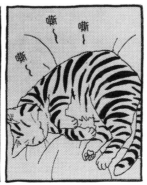

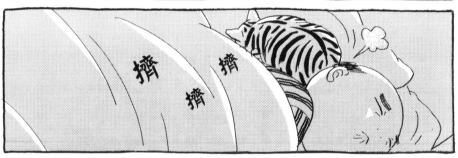

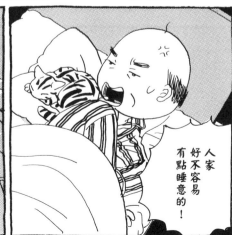

48

嗶嗶嗶嗶嗶嗶嗶

驚醒

驚

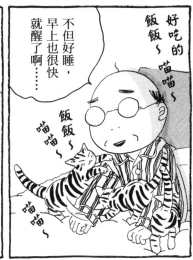

好吃的
飯飯～喵喵～

飯飯～
喵喵～
喵喵～

不但好睡，
早上也很快
就醒了啊……

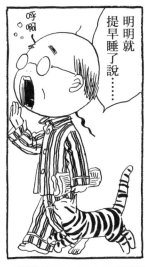

呼啊

明明就
提早睡了說……

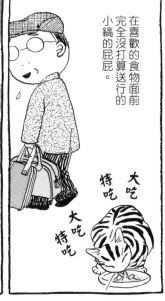

在喜歡的食物面前
完全沒打算送行的
小綺的屁屁。

大吃
特吃
大吃
特吃

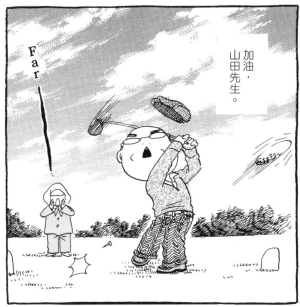

Far

加油，
山田先生。

暖洋洋 秋 之 8

貓咪的手
很不可思議。

如果換成是人，

大概
像這樣？

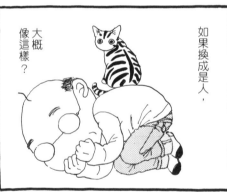

這樣
不會覺得
很難受嗎？

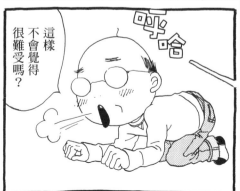

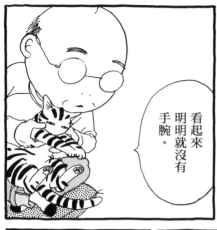

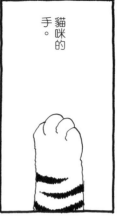

貓咪的手。

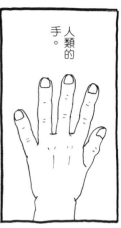

人類的手。

看起來明明就沒有手腕。

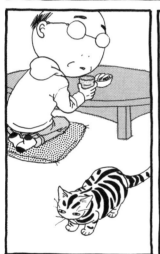

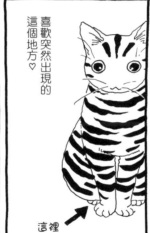

喜歡突然出現的這個地方♡

這裡

踩下

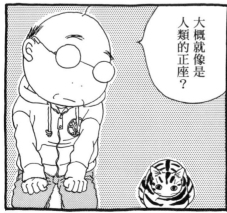

大概就像是人類的正座?

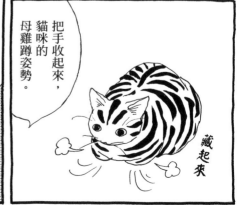

把手收起來,貓咪的母雞蹲姿勢。

藏起來

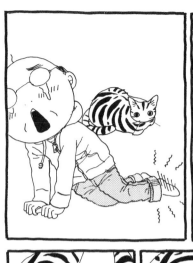

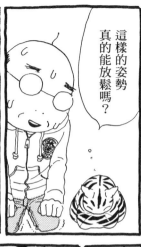

這樣的姿勢真的能放鬆嗎?

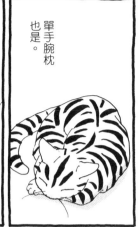

單手腕枕也是。

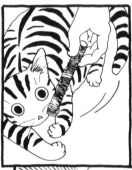

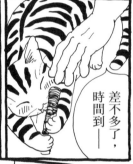

差不多了,時間到——

小縞——

↑木天蓼棒

貓拳!

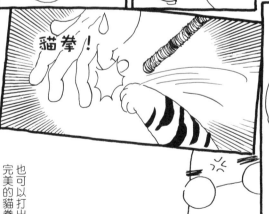

也可以打出完美的貓拳。

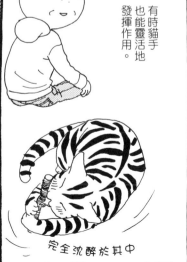

有時貓手也能靈活地發揮作用。

完全沉醉於其中

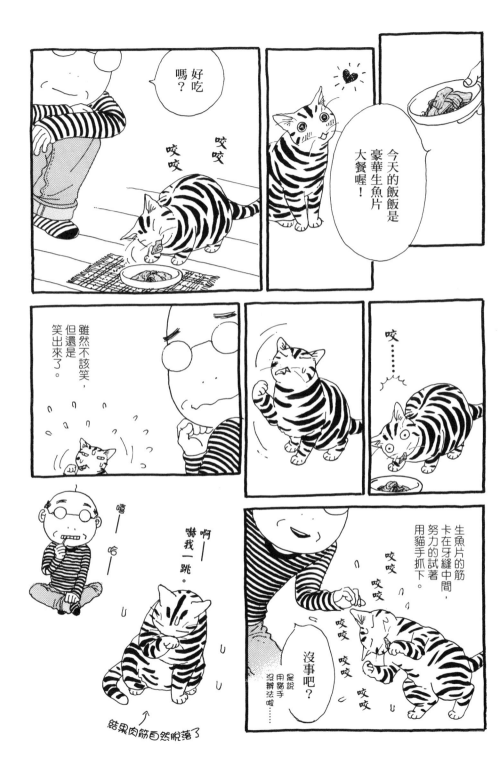

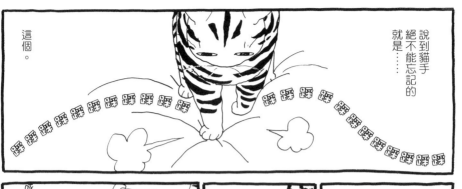

說到貓手絕不能忘記的就是……這個。

踩踩踩踩踩踩踩踩踩踩踩踩踩踩踩踩踩踩踩踩踩踩踩踩踩踩

不只是單純的踩踩而已。

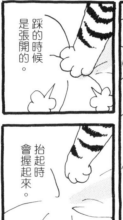

踩的時候是張開的。

抬起時會握起來。

有時候在空中也會這樣。

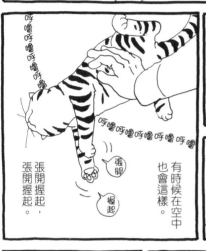

張開握起，張開握起。

呼嚕呼嚕呼嚕呼嚕呼嚕呼嚕

張開

握起

伸展時好好併攏的前腳。

↑ 不知為何此時不稱貓手而稱前腳

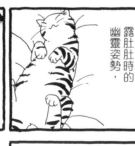

露肚肚時的幽靈姿勢，

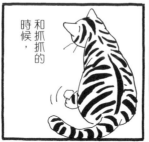

和抓抓的時候，

雖然每一種都令人愛不釋手，但貓手最棒的地方果然還是……

真是太可愛了

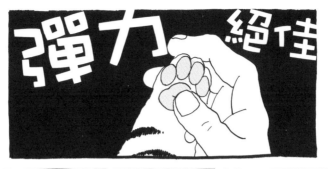

充滿彈性的肉球♡

沒有東西可以贏過肉球的。

剛洗好澡。

也是為了享受這個觸感……

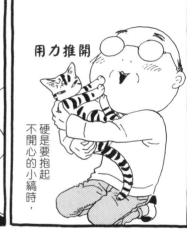

用力推開

硬是要抱起不開心的小縞時，

沒有任何心理準備的時候。

如果讓腳直接接觸到柔軟的肉球……

我踩

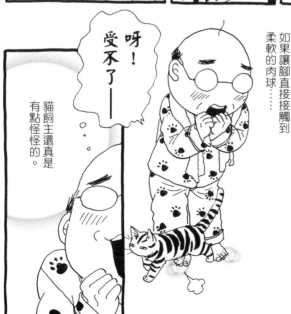

呀！受不了——

貓飼主還真是有點怪怪的。

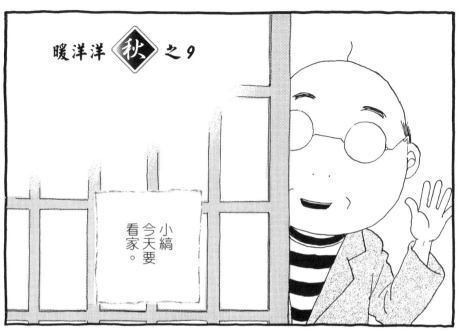

暖洋洋 秋 之9

小縞今天要看家。

貓咪獨自在家看門的樣子,

雖然每個飼主都很在意……

關上

喀啦喀啦

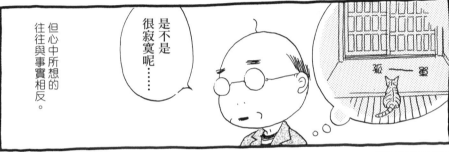

但心中所想的往往與事實相反。

是不是很寂寞呢⋯⋯

孤——單

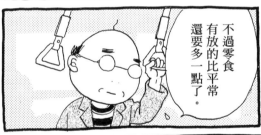

不過零食有放的比平常還要多一點了。

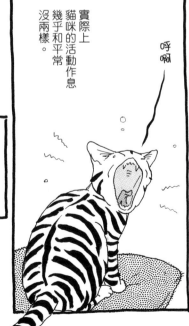

實際上貓咪的活動作息幾乎和平常沒兩樣。

不如說⋯⋯

呼啊

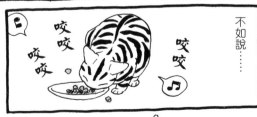

咬咬
咬咬
咬咬
咬咬

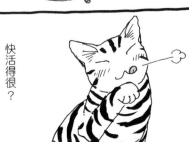

快活得很？

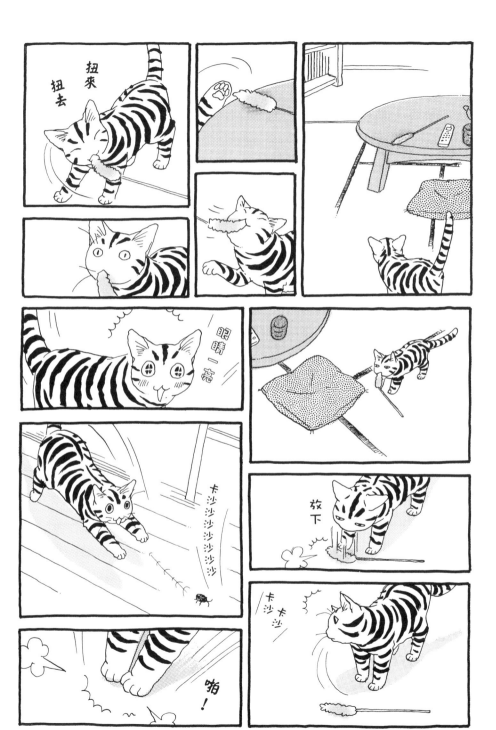

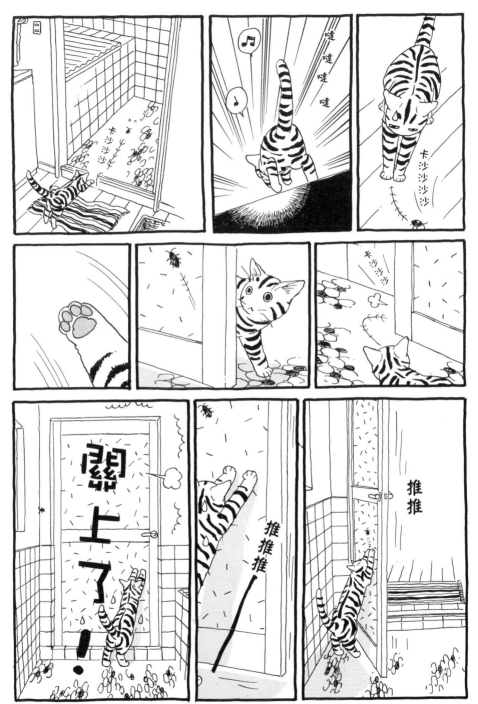

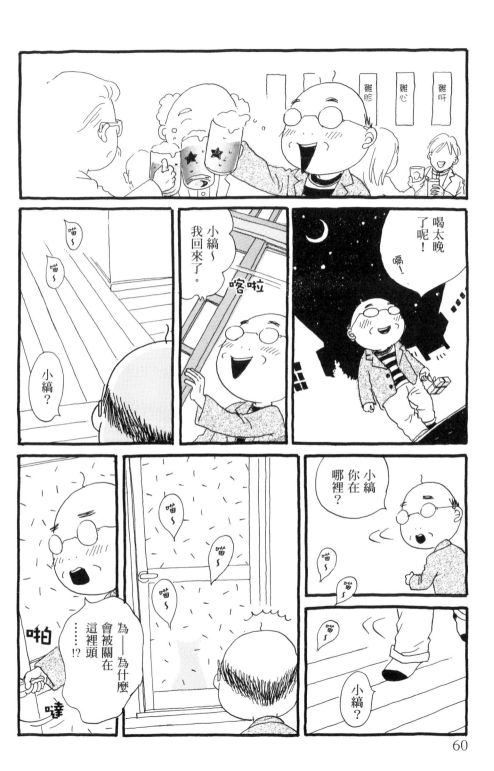

60

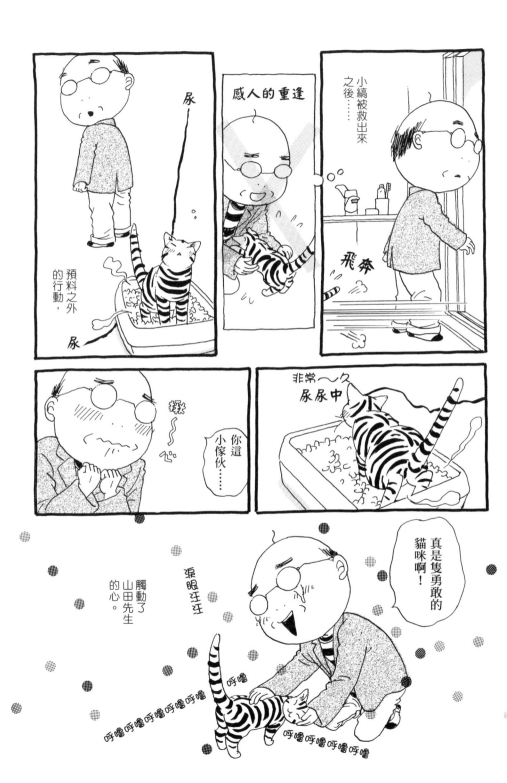

暖洋洋 秋 之 10

呼啊

早上
剛起床。

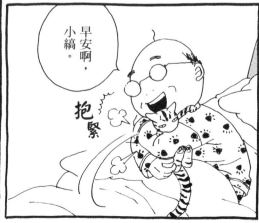

早安啊，
小縞。

抱緊

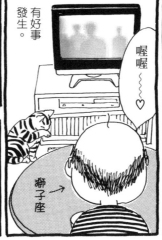

喔喔～～♡

獅子座→

茶梗立起來了。

今日星占

今天的星座運勢第一名是獅子座，金錢、事業、戀愛運，全都是五顆星。

不論做什麼感覺都會很順利喔！

有好事發生。

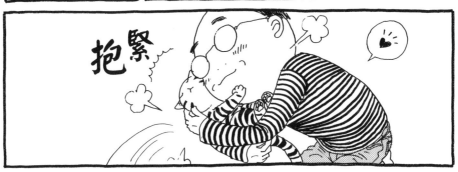

抱緊

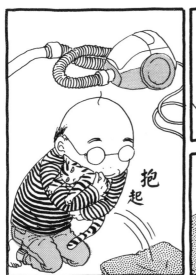

抱起

來，先讓開一下喔！

在打掃之前。

喀達

喀達

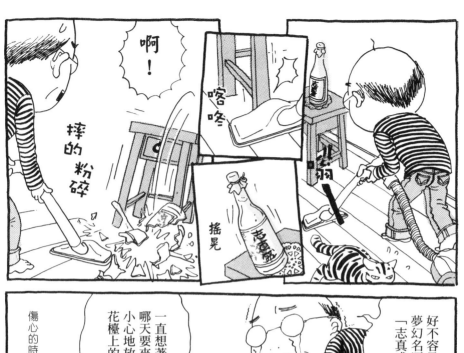

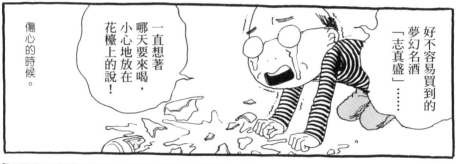

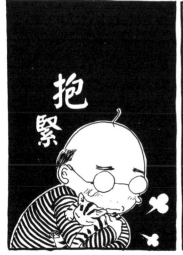

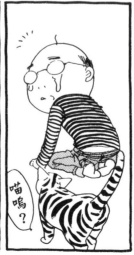

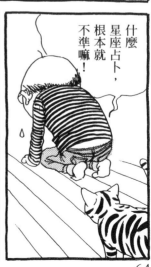

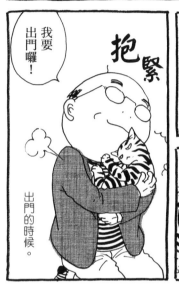

抱緊

我要出門囉！

出門的時候。

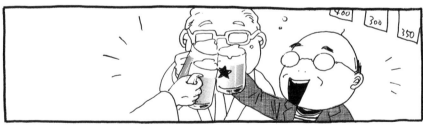

400 300 350

喀啦

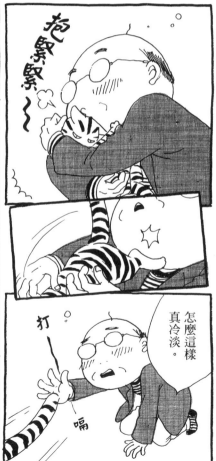

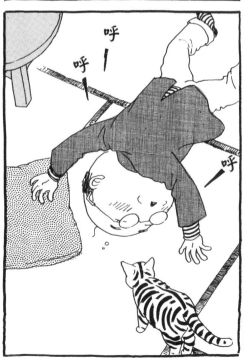

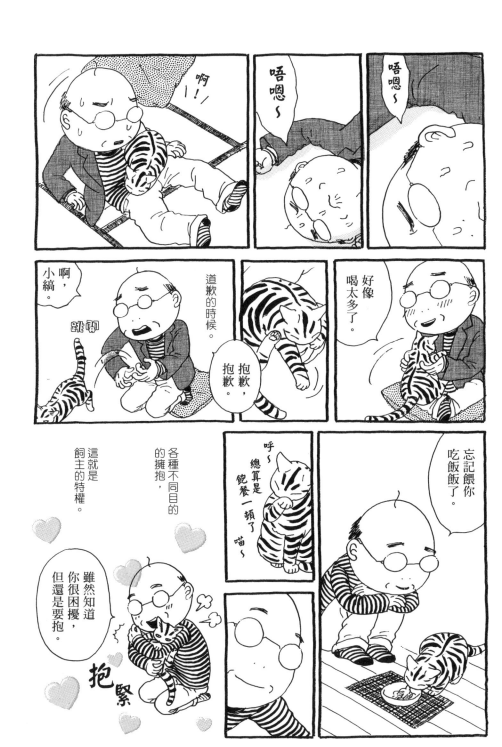

暖洋洋 秋 之11

秋之長夜。

這是最幸福的時光。

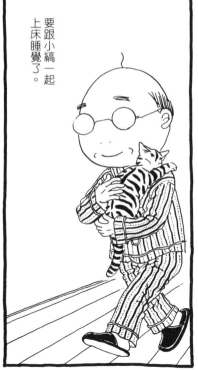

要跟小縞一起上床睡覺了。

臥室是安穩的地方。

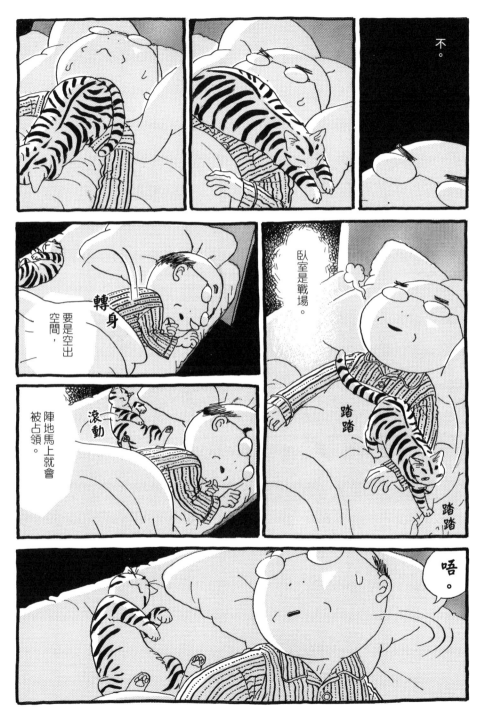

不。

轉身

要是空出空間，

臥室是戰場。

踏踏

滾動

陣地馬上就會被占領。

踏踏

唔。

69

妨礙睡眠!!

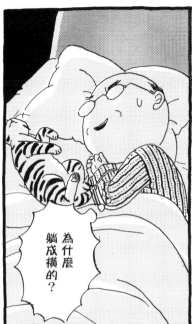

為什麼躺成橫的?

喔

呼嚕——

雖然以人類的觀點來看自己絕對是受害者。

要是以貓的觀點來看,

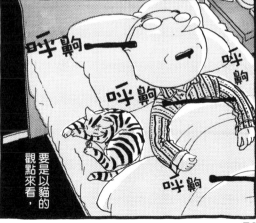

呼嚕——
呼嚕
呼嚕
呼嚕

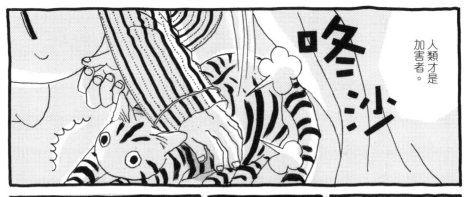

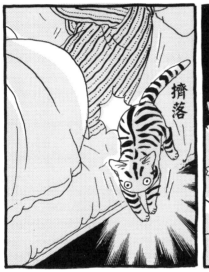

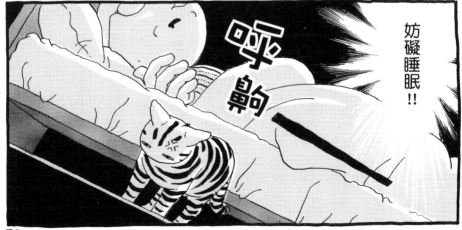

悄悄

悄悄

唔
恩～

害我還
睡得這麼
小心翼翼
……

本來
在這裡。

咦？
不在。

好痛痛痛
……
怕壓到小縞
結果睡成了
奇怪的姿勢，
身體好痛。

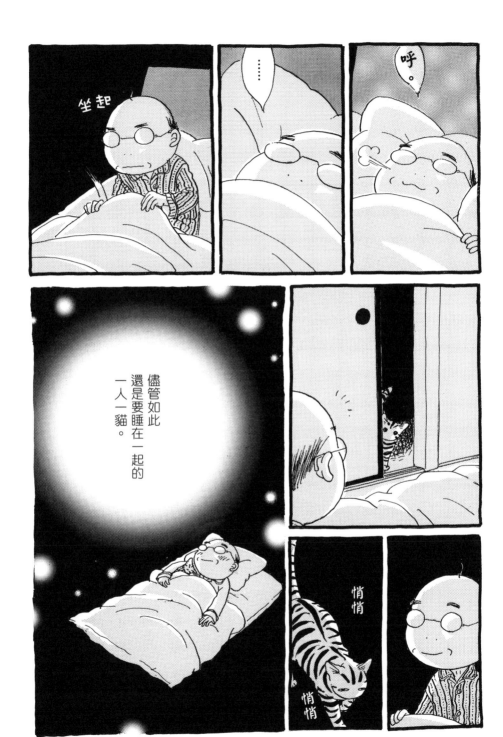

暖洋洋 秋 之 12

嗺 嗺 ...

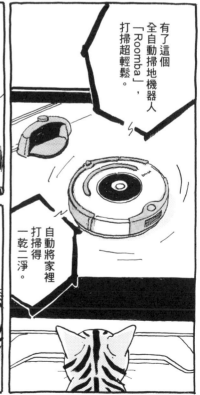

有了這個
全自動掃地機器人
「Roomba」，
打掃超輕鬆。

自動將家裡
打掃得
一乾二淨。

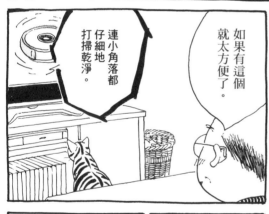

連小角落都
仔細地
打掃乾淨。

如果有這個
就太方便了。

好奇！

現在購買
特價只要
49800日圓！

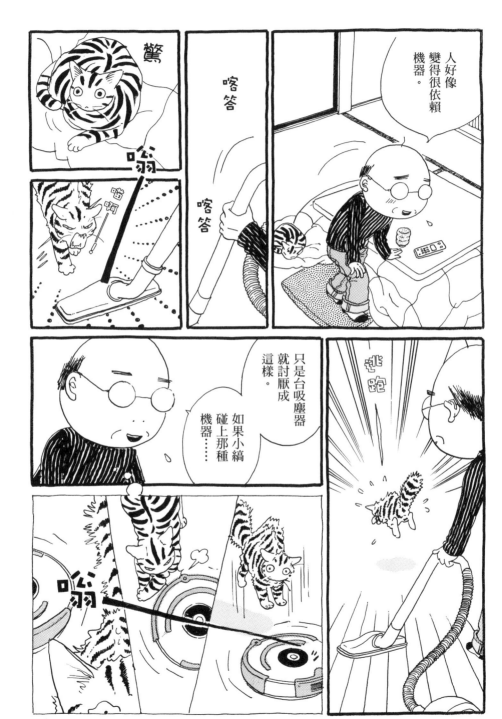

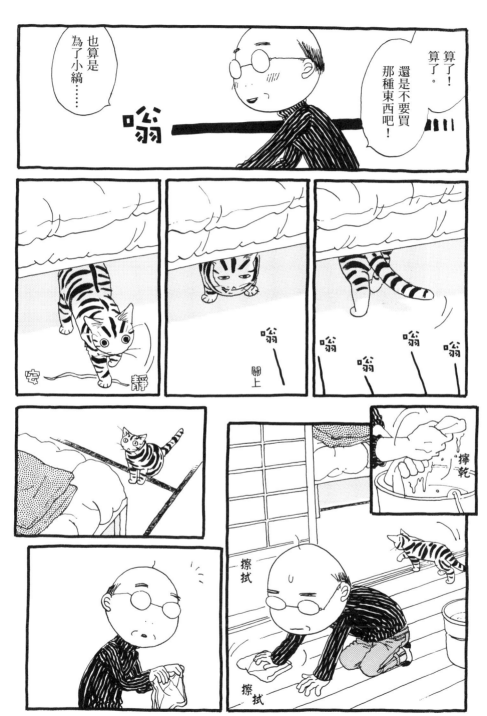

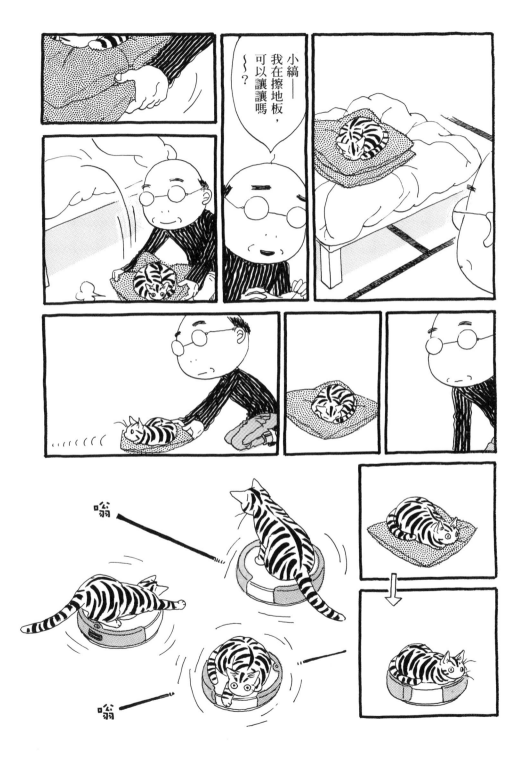

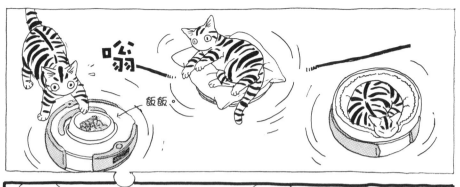

嗡—

飯飯。

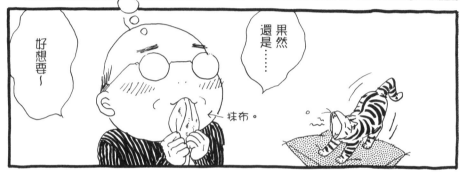

好想要～

果然還是……

抹布。

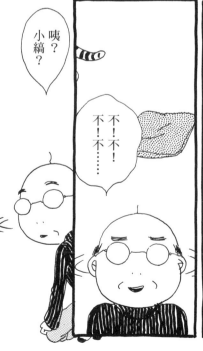

咦?小縞?

不!不!不!……

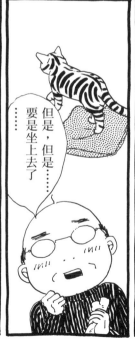

但是,但是……要是坐上去了

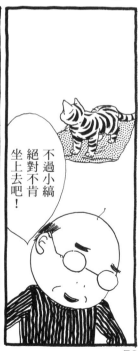

不過小縞絕對不肯坐上去吧!

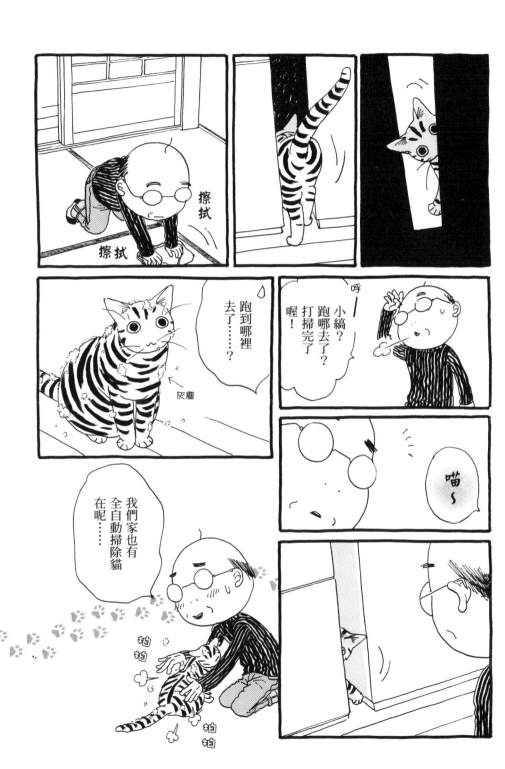

冬天的貓咪

暖洋洋 冬 之1

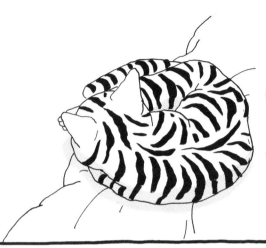

到了小縞會捲成一團的時節。

← 不久前

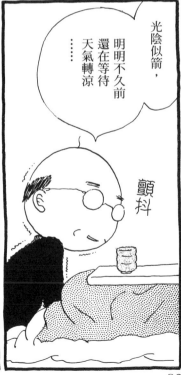

光陰似箭，明明不久前還在等待天氣轉涼⋯⋯

顫抖

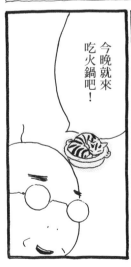

今晚就來吃火鍋吧！

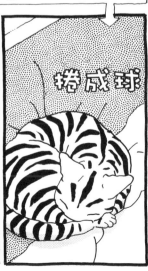

捲成球

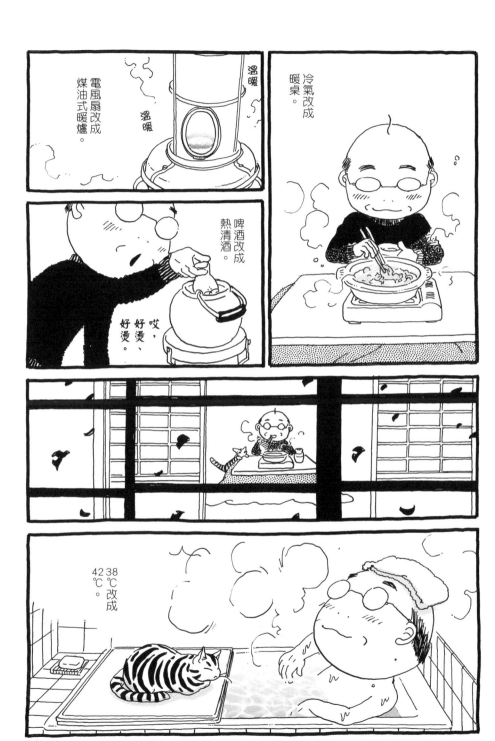

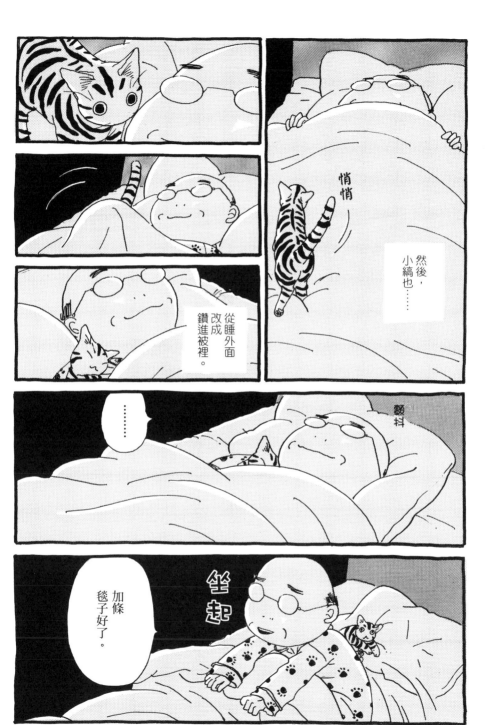

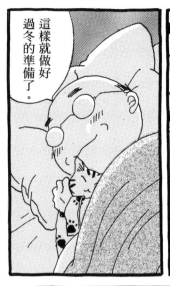

這樣就做好過冬的準備了。

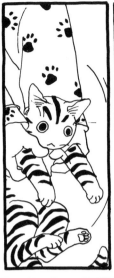

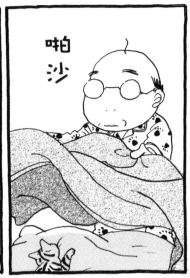

啪沙

·····

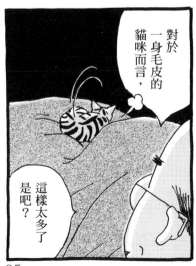

對於一身毛皮的貓咪而言，

這樣太多了是吧？

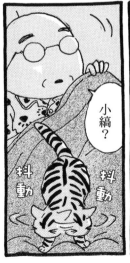

小縞？

抖動

抖動

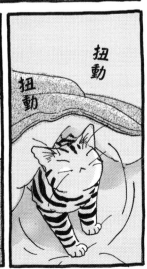

扭動

扭動

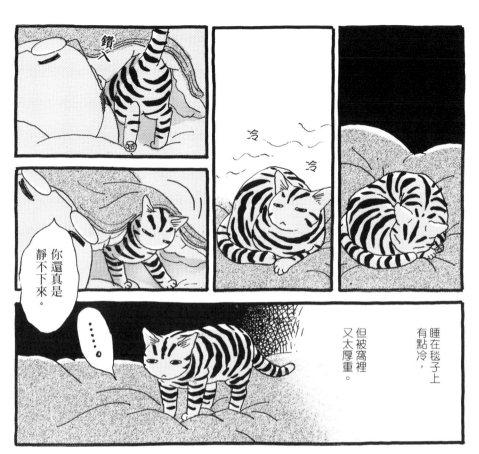

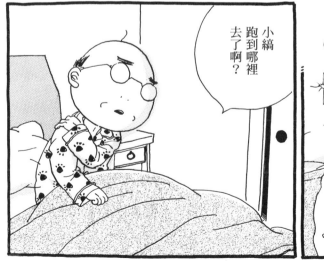

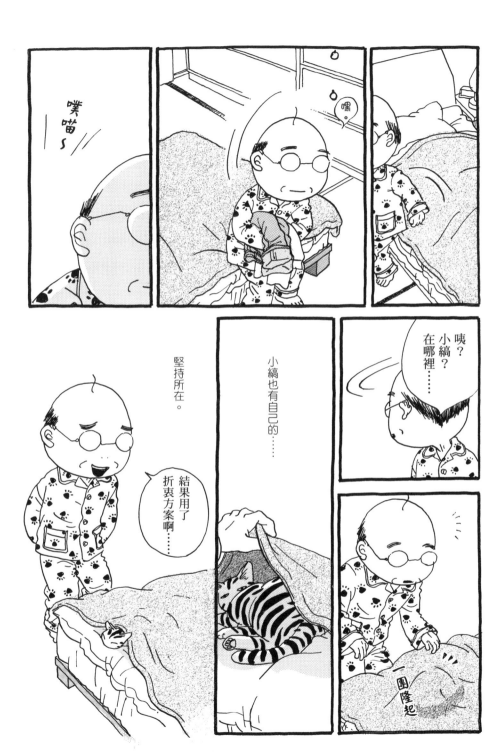

暖洋洋 冬 之2

咕嚕　咕嚕　咕嚕　咕嚕　咕嚕　咕嚕　咕嚕 咕嚕

喵嗚～♥

悄悄

悄悄

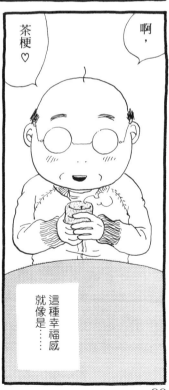

啊,

茶梗♥

這種幸福感

就像是⋯⋯

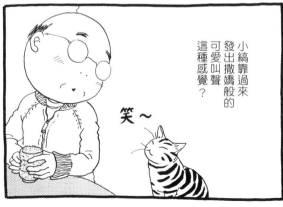

小縞靠過來
發出撒嬌般的
可愛叫聲
這種感覺?

笑～

88

貼上了特價貼紙♡

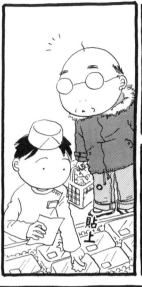

貼上

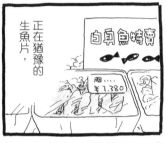

正在猶豫的生魚片，

白身魚特賣

每⋯⋯ ¥1,380

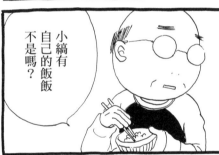

小縞有自己的飯飯不是嗎？

就像是只分到一小片生魚片而鬧彆扭的小縞，

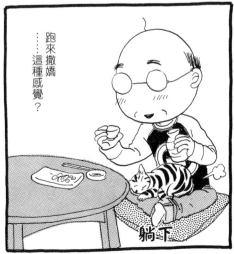

⋯⋯這種感覺？

跑來撒嬌

躺下

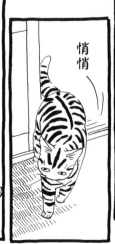

悄悄

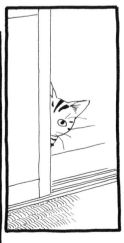

興奮地來看錄好的連續劇，

興奮
期待

就像是……

卻發現錄影的時間設定錯了。

這是什麼節目啊!?

小縞，今天特別給你一個要180元的貓罐唷！

開開

抓　抓

白費　苦心

這種感覺？

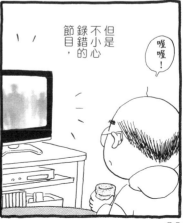

但是不小心錄錯的節目，

喔喔！

卻意外地有趣。

就像是……

90

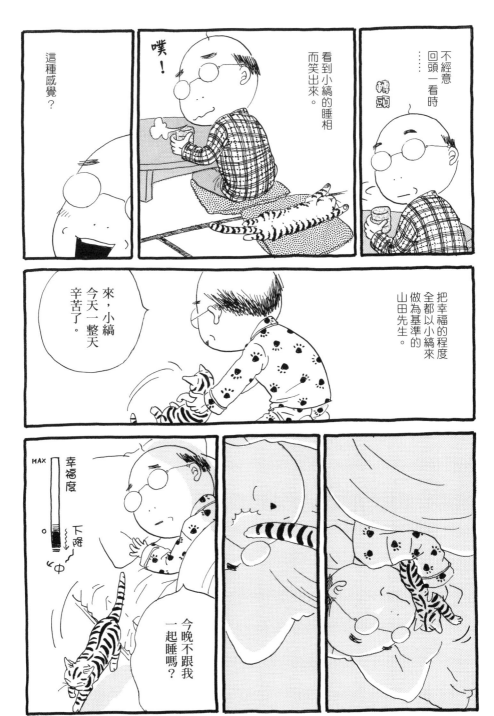

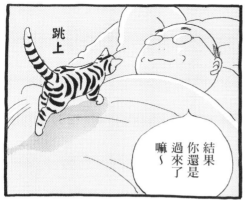

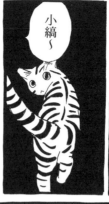

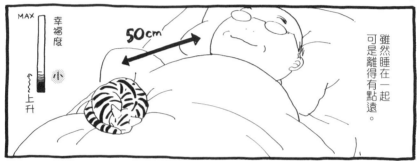

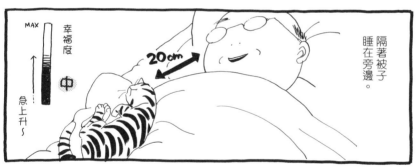

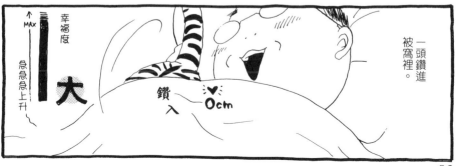

蓬鬆

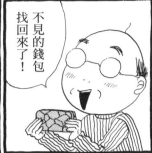

不見的錢包找回來了!

在這樣的冬天也開花啊呢♡

〈花月〉

距離幸福0cm。

距離幸福30cm。

距離幸福50cm。

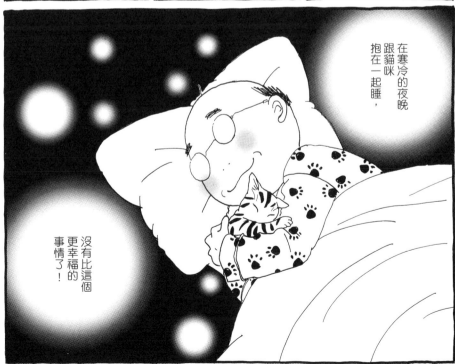

在寒冷的夜晚跟貓咪抱在一起睡,

沒有比這個更幸福的事情了!

暖洋洋 冬 之 3

不管擺出多麼
不悅的表情
走在路上，

一旦
發現貓咪，

也會瞬間
綻放笑容。

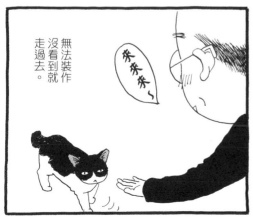
無法裝作
沒看到就
走過去。

咪咪咪～

都像這樣。

大部分的街貓……

逃走

咻

就因為不會
輕易地上鉤
才像貓啊！

算了，

我回來了！

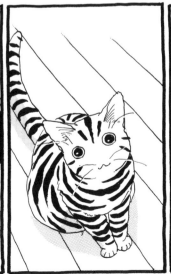

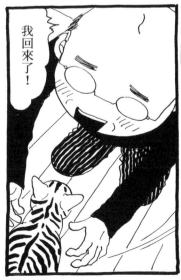

喀啦

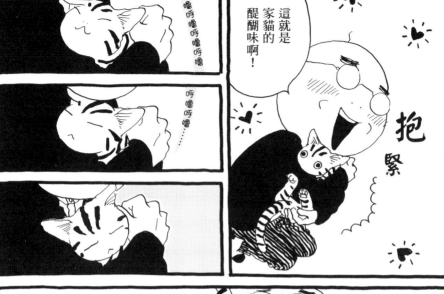

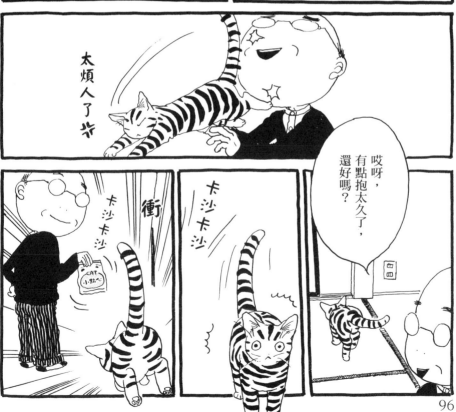

果然貓咪多少還是需要摸摸的，

也多少還是需要抱抱啊！

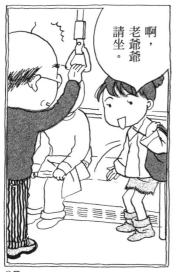

啊，老爺爺請坐。

今天在電車上啊——

呼嚕呼嚕呼嚕呼嚕呼嚕呼嚕

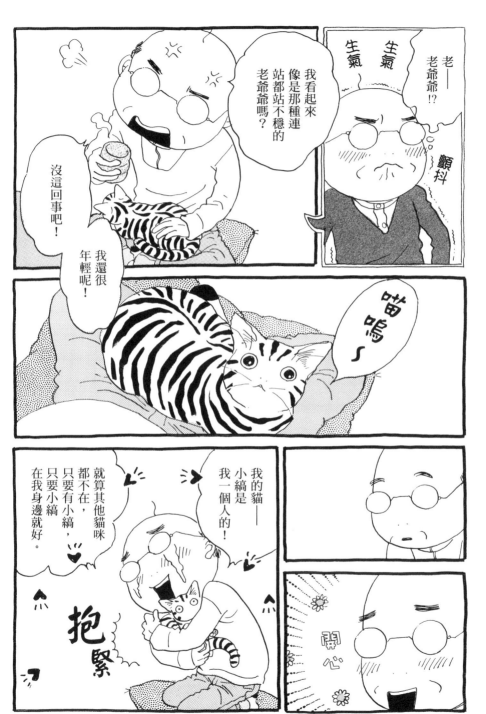

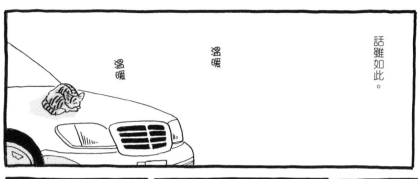

話雖如此。

溫暖

溫暖

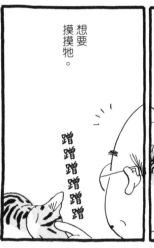

想要摸摸牠。

蹭蹭蹭蹭蹭蹭

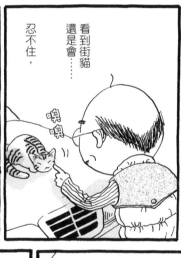

看到街貓還是會……

忍不住，

嗅嗅

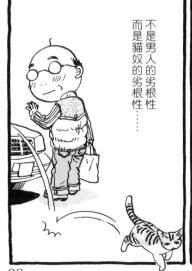

不是男人的劣根性而是貓奴的劣根性……

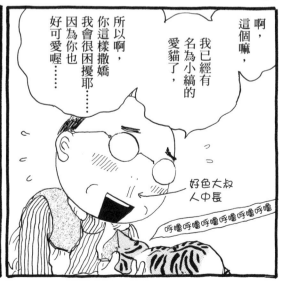

啊，這個嘛，我已經有名為小縞的愛貓了。

所以啊，你這樣撒嬌我會很困擾耶因為你也好可愛喔……

好色大叔人中長

呼嚕呼嚕呼嚕呼嚕呼嚕呼嚕

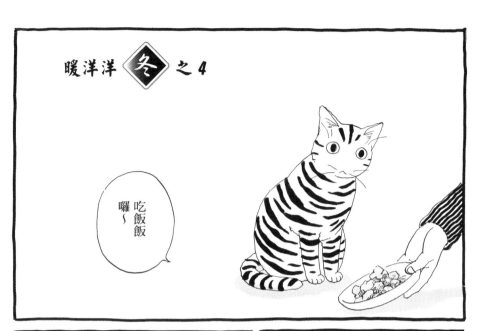

悄悄

悄悄

跳上

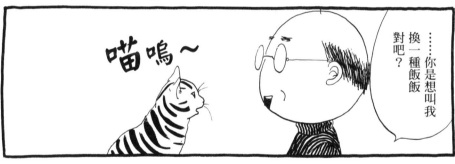

喵嗚～

……你是想叫我換一種飯飯對吧？

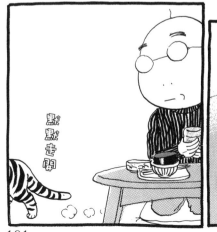

點點走開

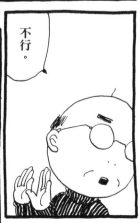

不行。

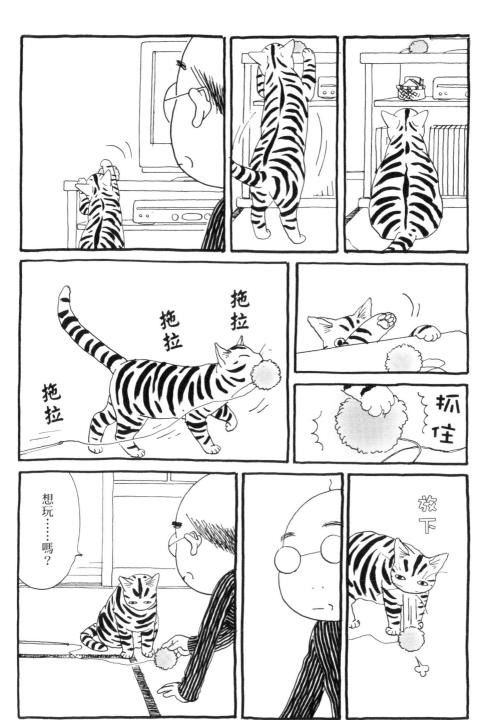

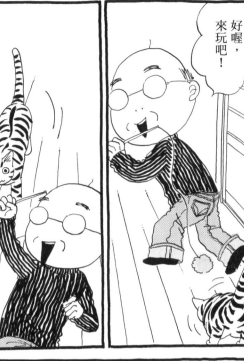

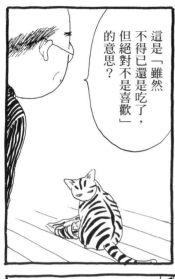

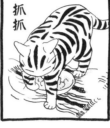

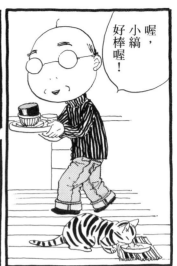

這是「雖然不得已還是吃了，但絕對不是喜歡」的意思？

抓抓

喔，小縞，好棒喔！

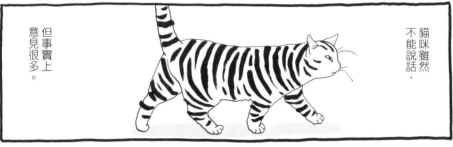

貓咪雖然不能說話，但事實上意見很多。

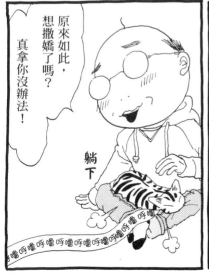

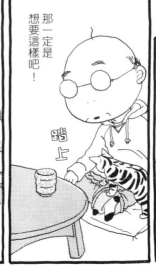

原來如此，想撒嬌了嗎？真拿你沒辦法！

躺下

那一定是想要這樣吧！

踏上

突然來抓抓，山田先生，

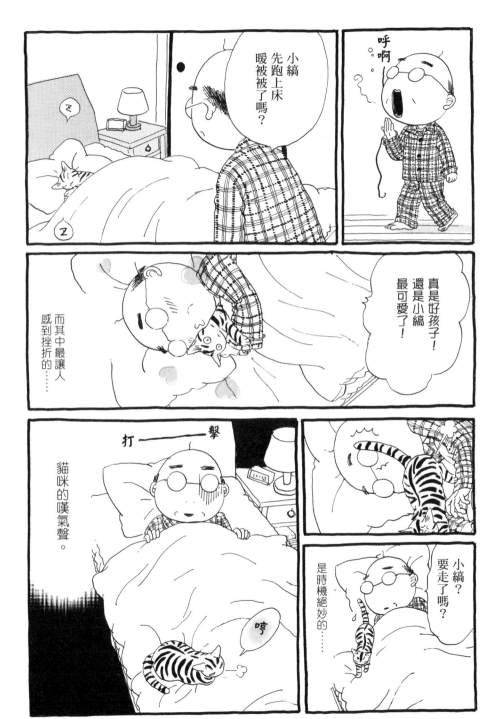

105

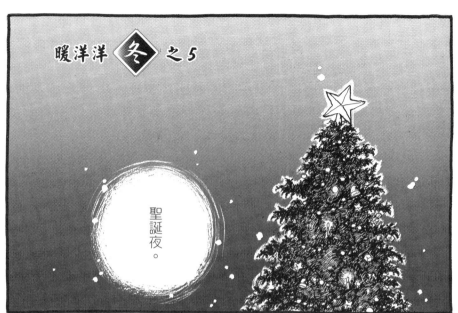

暖洋洋 冬 之5

聖誕夜。

今年，

就來挑戰烤雞吧！

用叉子在表皮上戳出一些小洞，再撒上大量的鹽和胡椒。

喵！

放上蒜末，馬鈴薯和洋蔥後，全部一起，

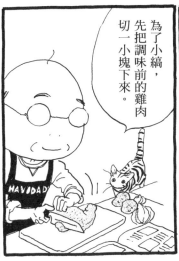

為了小縞，先把調味前的雞肉切一小塊下來。

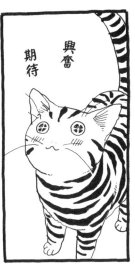

興奮

期待

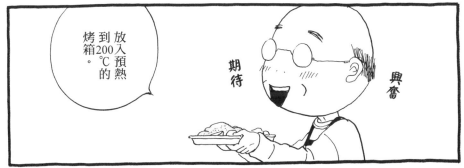

放入預熱到200℃的烤箱。

期待

興奮

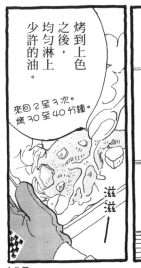

烤到上色之後，均勻淋上少許的油。

來回2至3次。
烤30至40分鐘。

滋滋—

喵喵喵—

小縞的份 →

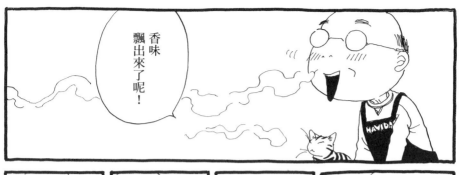

香味飄出來了呢！

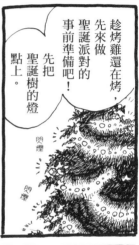

趁烤雞還在烤，先來做聖誕派對的事前準備吧！先把聖誕樹的燈點上。

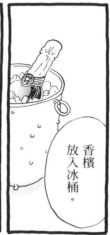

香檳放入冰桶。

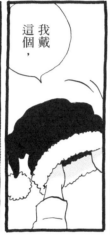

我戴這個，

然後小縞戴這個。

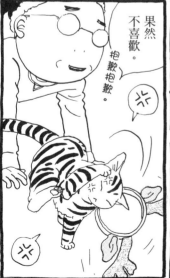

果然不喜歡。

抱歉抱歉。

108

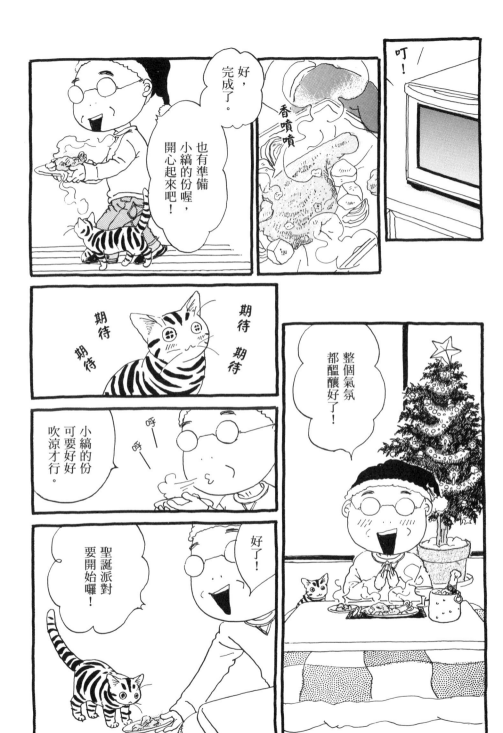

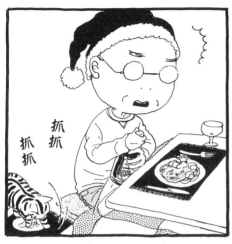

抓抓
抓抓

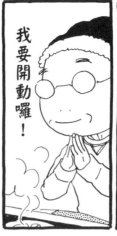

我要開動囉！

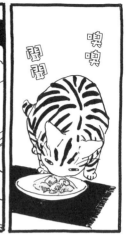

噢噢
喵喵

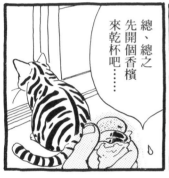

總、總之
先開個香檳
來乾杯吧……

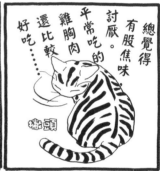

總覺得
有股焦味
討厭。
平常吃的
雞胸肉
還比較
好吃……

桃頭

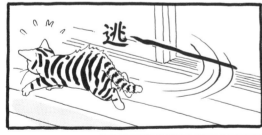

逃

小縞……？

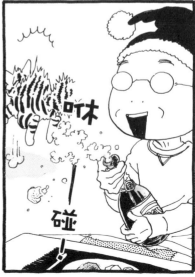

咻

碰！

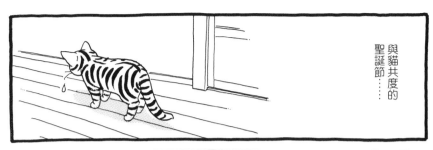

與貓共度的
聖誕節……

但是……

氣氛完全
嗨不起來。

唰沙

貓咪？

在……

送出一份
驚喜之禮。

心動

會在意想不到
之處，

那裡？
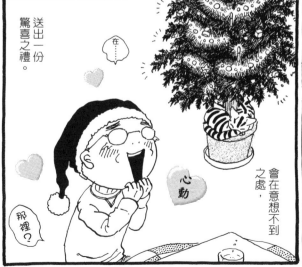

暖洋洋 冬 之6

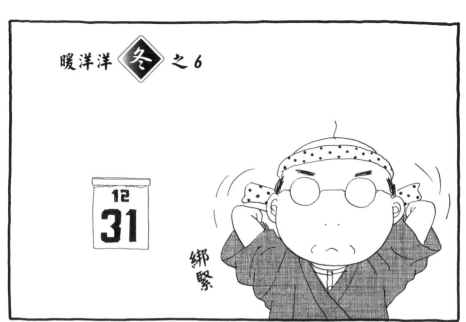

綁緊

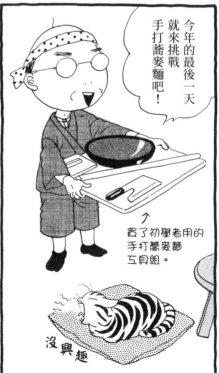

今年的最後一天就來挑戰手打蕎麥麵吧！

↑
買了初學者用的手打蕎麥麵工具組。

沒興趣

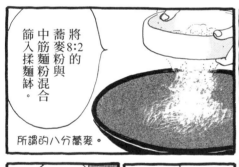

將8:2的蕎麥粉與中筋麵粉混合篩入揉麵缽。

所謂的八分蕎麥。

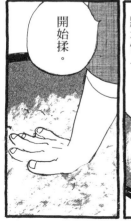

開始揉。

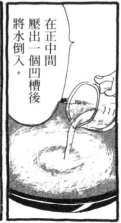

在正中間壓出一個凹槽後將水倒入。

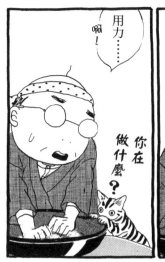
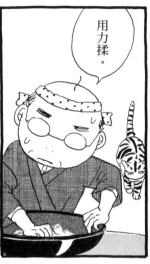
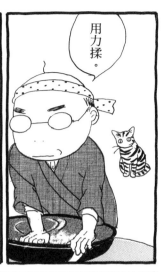

接下來，揉捏，成型。

好了！終於結成麵團囉！

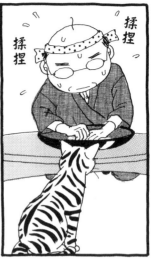

揉捏揉捏

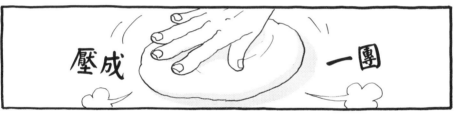

壓成 一團

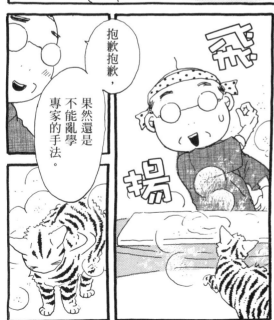

抱歉抱歉，果然還是不能亂學專家的手法。

飛揚

呼。

接著把麵團放在擀麵檯上撒上手粉。

114

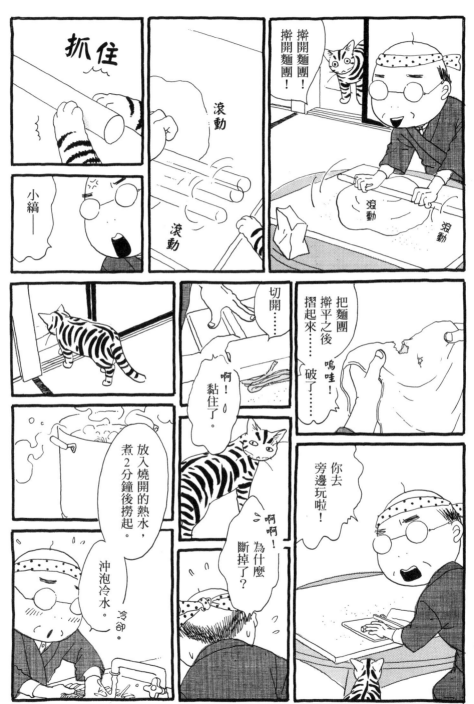

115

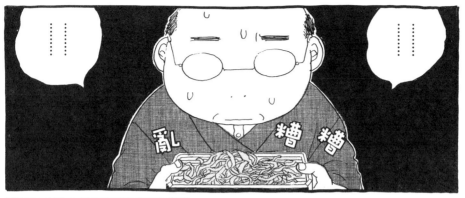

吃下

在一年的最後作了如此魯莽的挑戰。

努力是不一定會有回報的��⋯�⋯

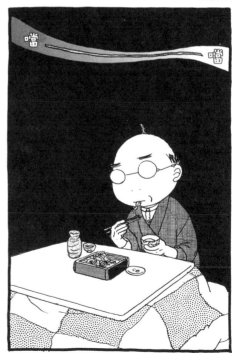

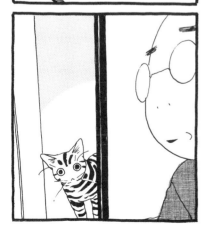

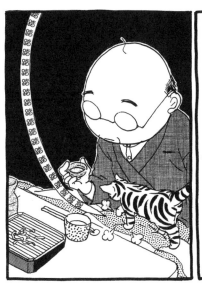

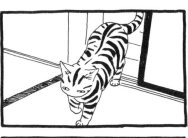

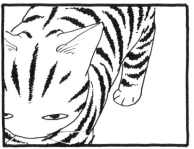

A Happy New Year!

新的一年,也祝您新年快樂!!

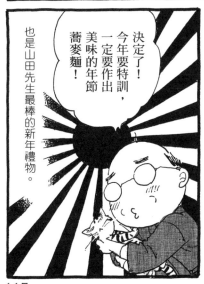

也是山田先生最棒的新年禮物。

決定了!今年要特訓,一定要作出美味的年節蕎麥麵!

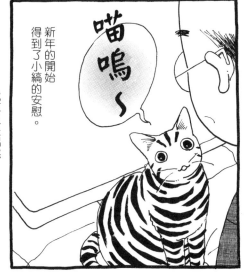

就算只是偶然,

新年的開始得到了小縞的安慰。

喵嗚～

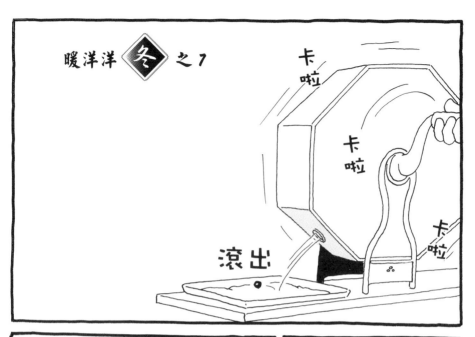

我們家一人一貓，

這麼說——

鬼的角色要由誰來當呢？

不妙的預感……

丟

來！

噠噠噠
噠噠

福進來！

鬼出去！

福進來！

鬼出去！

撒

抱歉，抱歉。我來煮些小縞喜歡的食物做補償吧！

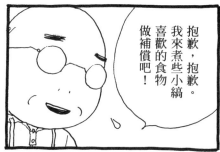

……怎麼好像在虐待小縞呀……

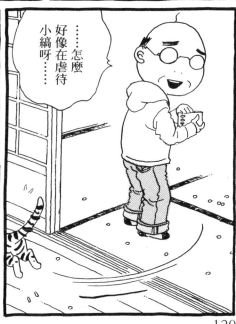

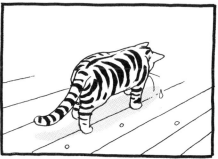

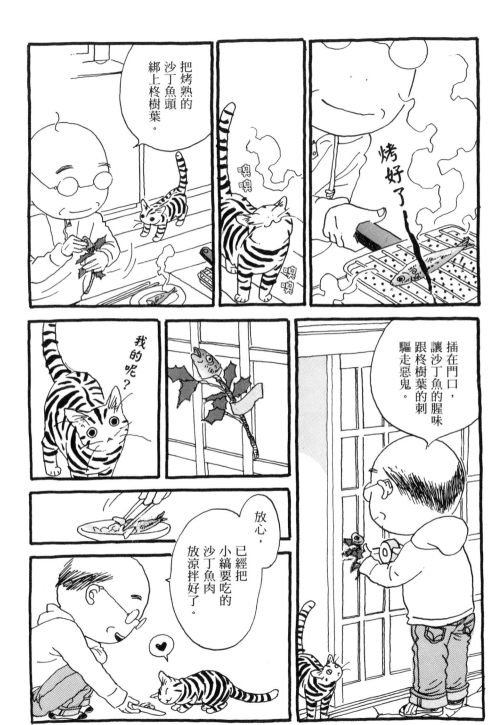

把烤熟的沙丁魚頭綁上柊樹葉。

嗅嗅
嗅嗅

烤好了

我的呢?

插在門口,讓沙丁魚的腥味跟柊樹葉的刺驅走惡鬼。

放心,已經把小縞要吃的沙丁魚肉放涼拌好了。

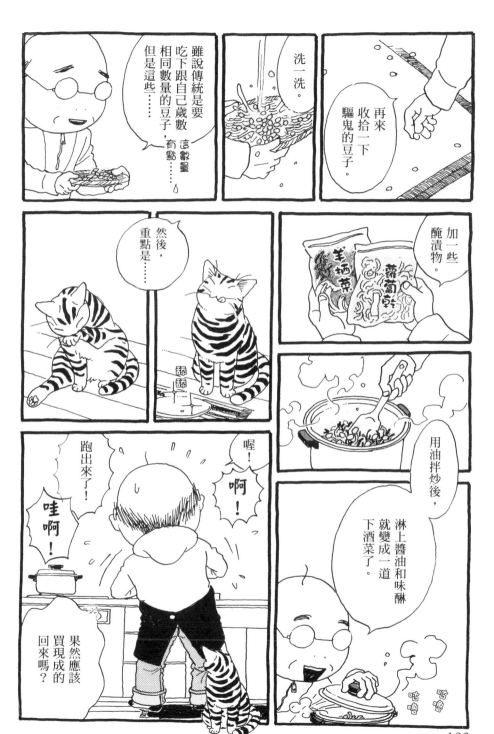

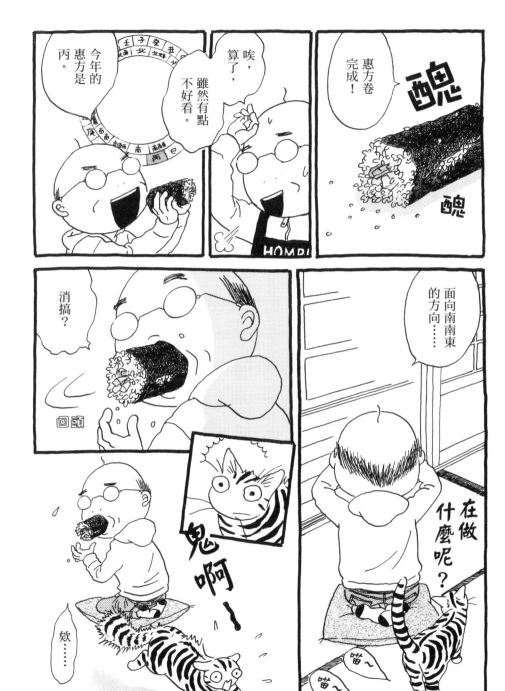

暖洋洋 冬 之 8

一年中最寒冷的季節。

然後是最棒的環保暖暖包。

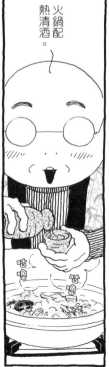

火鍋配熱清酒。

咕嚕 咕嚕 咕嚕

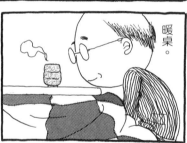

暖桌。

煤油式暖爐。

棉襖、保暖束腹。

124

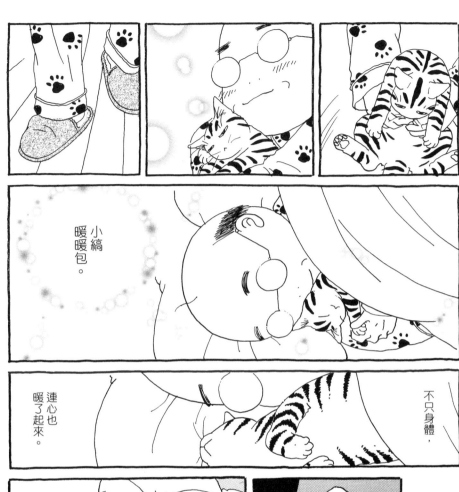
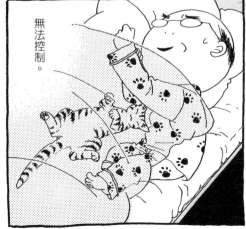
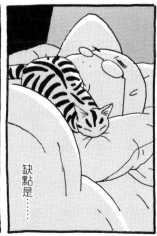

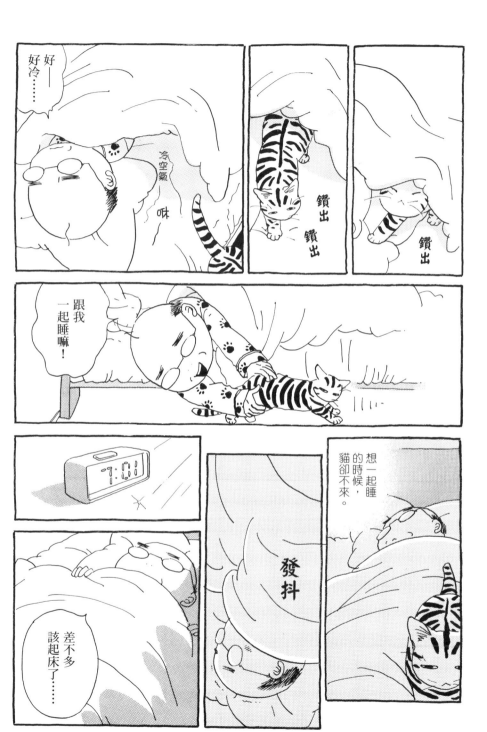

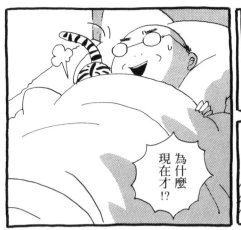

為什麼現在才!?

悄悄

跳上

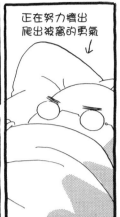

正在努力擠出爬出被窩的勇氣
↓

抖抖

果然還是來去買個真正的熱水袋好了。

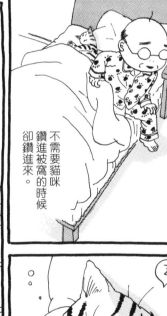

不需要貓咪鑽進被窩的時候卻鑽進來。

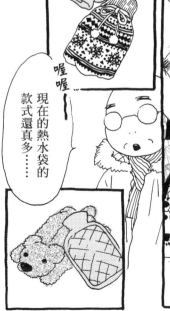

喔喔—

現在的熱水袋的款式還真多……

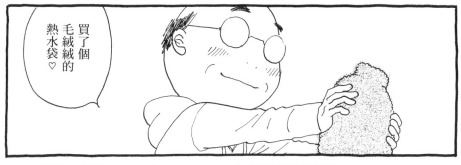

買了個毛絨絨的熱水袋♡

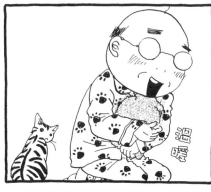

溫暖

套上套子。

把熱水倒進去，

暖呼呼

跳上

悄悄

小縞……

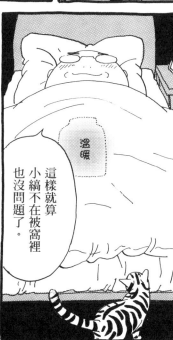

溫暖

這樣就算小縞不在被窩裡也沒問題了。

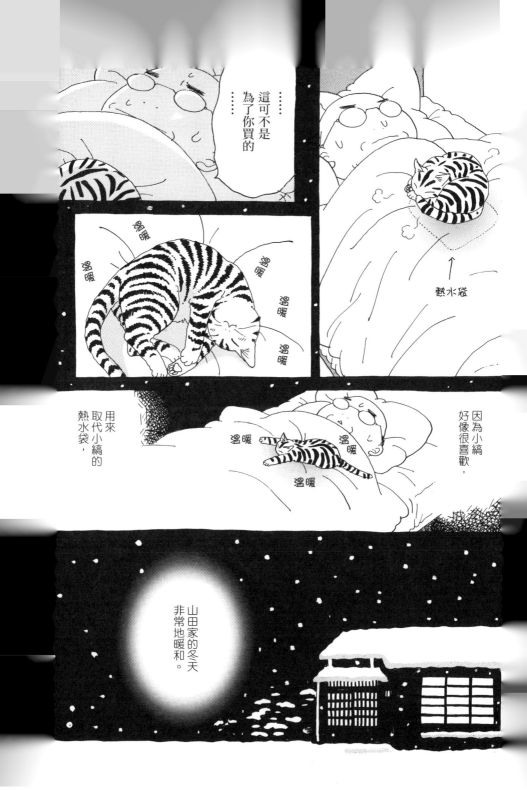

這可不是為了你買的

熱水袋

朗暖 朗暖 朗暖 溜暖 溜暖 溜暖

因為小縞好像很喜歡，用來取代小縞的熱水袋，

溜暖 溜暖 溜暖

山田家的冬天非常地暖和。

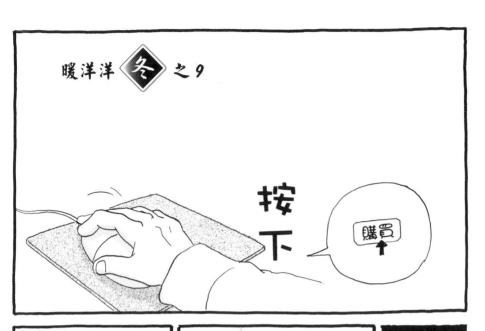

暖洋洋 冬 之9

按下

購買

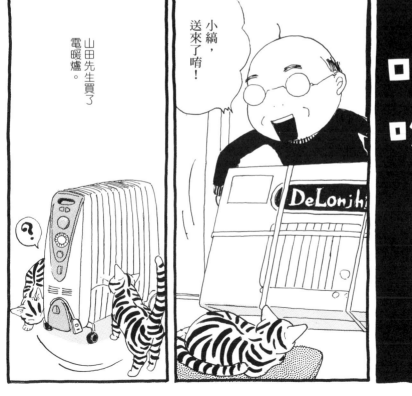

山田先生買了
電暖爐。

小縞，
送來了唷！

DeLonghi

叮咚——

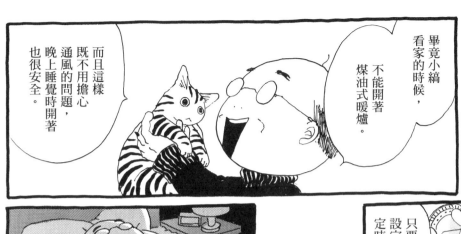

畢竟小縞看家的時候，不能開著煤油式暖爐。

而且這樣既不用擔心通風的問題，晚上睡覺時開著也很安全。

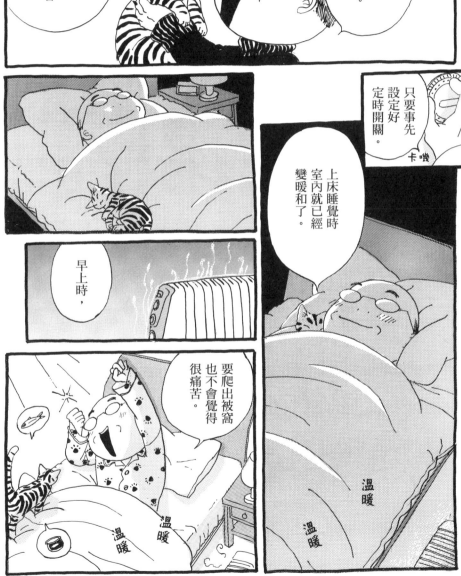

只要事先設定好定時開關。

上床睡覺時室內就已經變暖和了。

早上時，

要爬出被窩也不會覺得很痛苦。

溫暖

溫暖

溫暖

溫暖

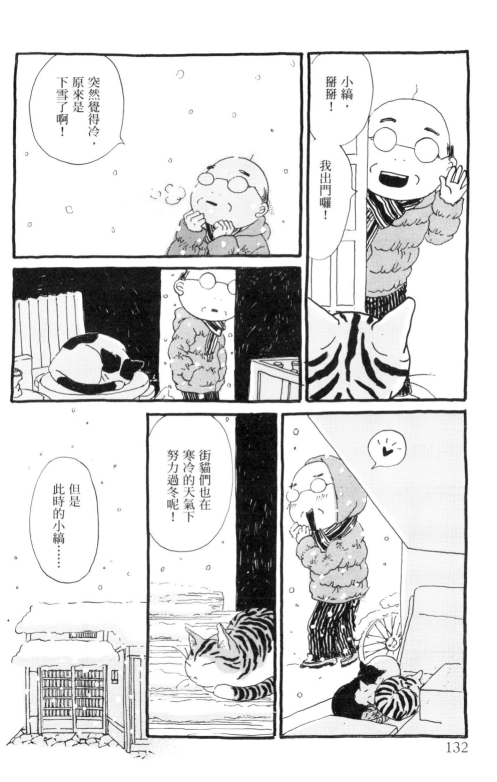

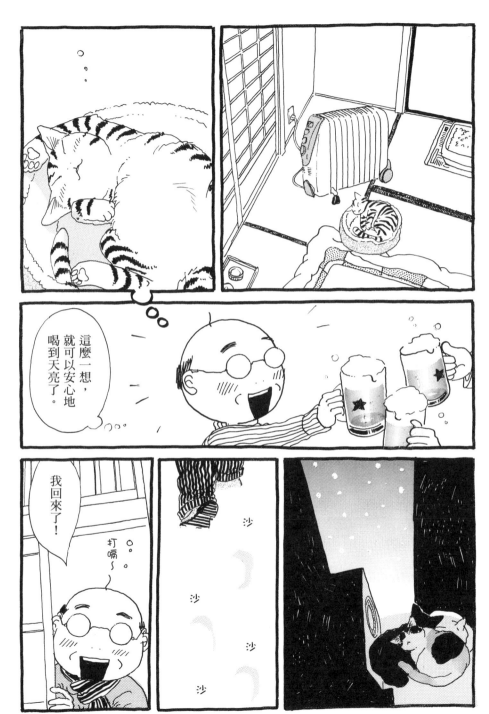

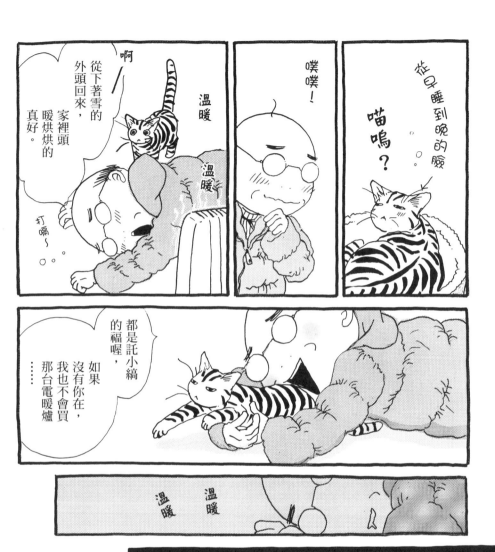

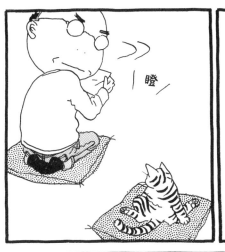

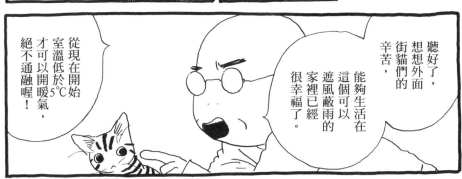

聽好了，想想外面街貓們的辛苦，能夠生活在這個可以遮風蔽雨的家裡已經很幸福了。

從現在開始室溫低於5℃才可以開暖氣，絕不通融喔！

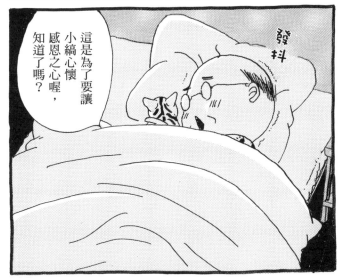

這是為了要讓小縞心懷感恩之心喔，知道了嗎？

人類也有許多不得不面對的問題。

135

暖洋洋 冬 之10

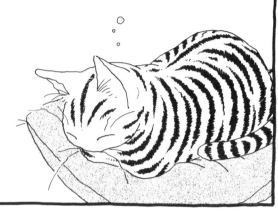

這世界盡是斷捨離的修行場。

重新思考自己和物品間的關連性，調整人生態度。

斷行 捨行 離行

看起來整理得非常乾淨的這個山田家。

嘶嘶

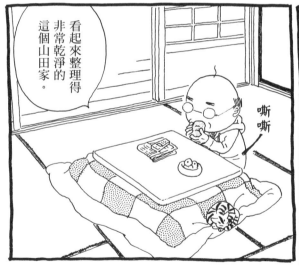

其實有個雜物魔窟。

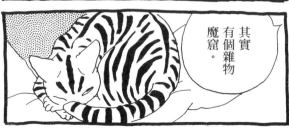

136

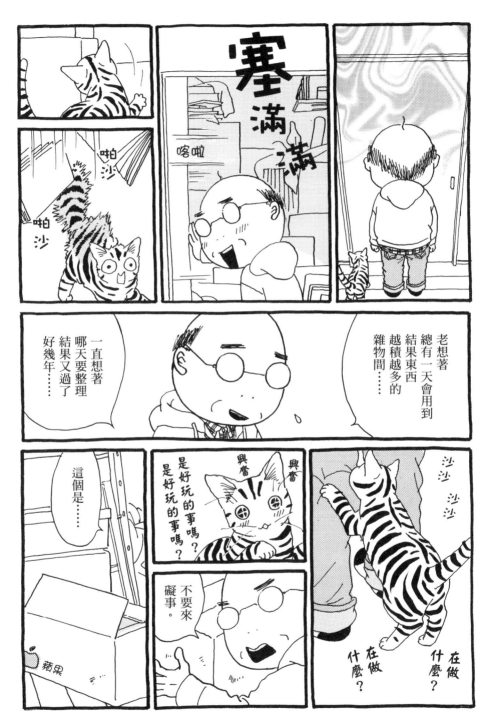

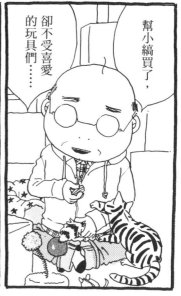

幫小縞買了，卻不受喜愛的玩具們……

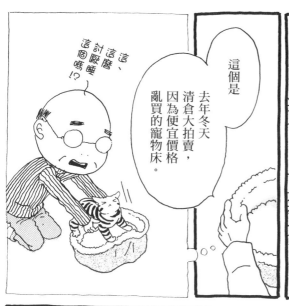

這個是

去年冬天清倉大拍賣，因為便宜價格亂買的寵物床。

這、這麼討厭睡這個嗎!?

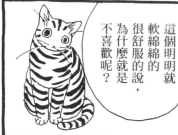

這個明明就軟綿綿的很舒服的說，為什麼就是不喜歡呢？

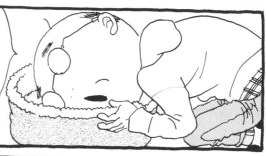

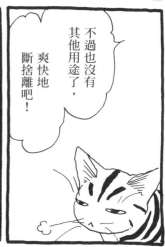

不過也沒有其他用途了，爽快地斷捨離吧！

好！就趁著這氣勢。

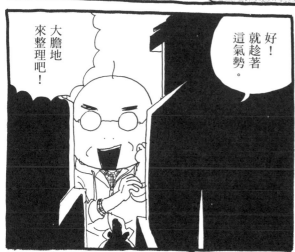

大膽地來整理吧！

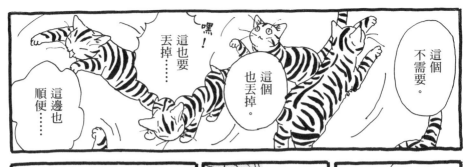

這個不需要。

嘿！

這也要丟掉……

這個也丟掉。

這邊也順便……

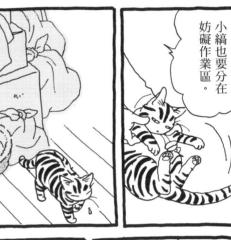

小縞也要分在妨礙作業區。

柔軟

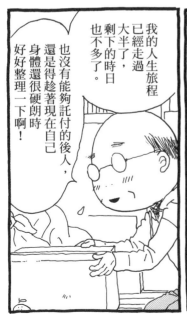

我的人生旅程已經走過大半了。

剩下的時日也不多了。

也沒有能夠託付的後人，還是得趁著現在自己身體還很硬朗時好好整理一下啊！

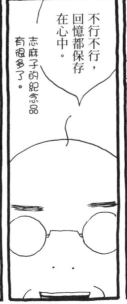

不行不行，回憶都保存在心中。

志麻子的紀念品有很多了。

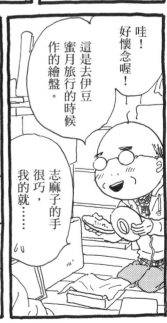

哇！好懷念喔！

這是去伊豆蜜月旅行的時候作的繪盤。

志麻子的手很巧，我的就……

是吧，小縞。

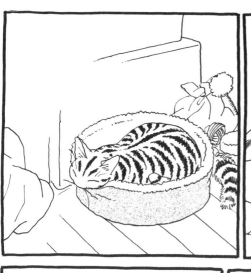

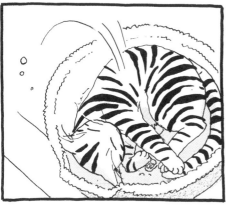

為什麼……

明明那時候那麼討厭，過了一年後的現在卻……

如果這樣，這個也先留下來看看吧！

這個留下，那這個也……

這樣不就不能丟掉了嗎……

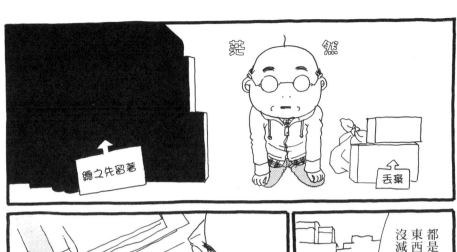

總之先留著

丟棄

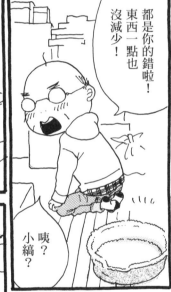

都是你的錯啦！
東西一點也
沒減少！

咦？
小縞？

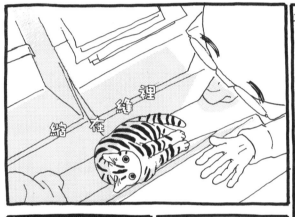

在
總
續
繼
結

小縞？
跑哪去了？

就這樣，
山田家的
斷捨離目標
還很遙遠……

……
你這傢伙

呼

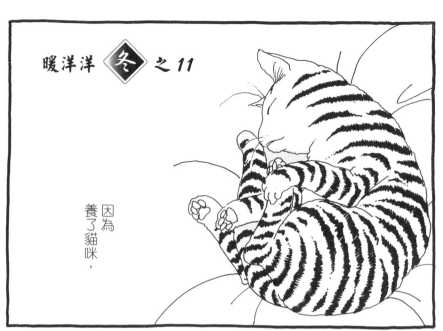

暖洋洋 冬 之 11

因為養了貓咪，

小○○加油！

小△△今天也利用動物輪椅跑來跑去。

男兒有淚不輕彈！

嗚

淚腺變得越來越脆弱了。

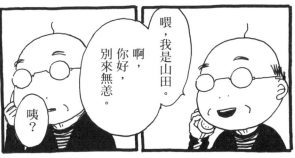

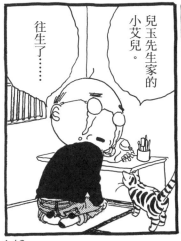

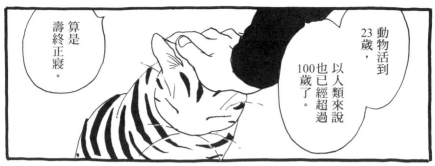

動物活到23歲，以人類來說也已經超過100歲了。

算是壽終正寢。

話說回來也不能丟下你一個就走。

大哭

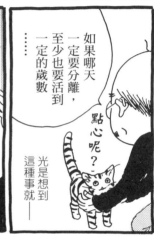

如果哪天一定要分離，至少也要活到一定的歲數……

光是想到這種事就——

點心呢？

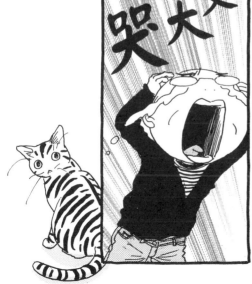

又大哭

餓

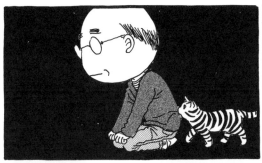

喵？

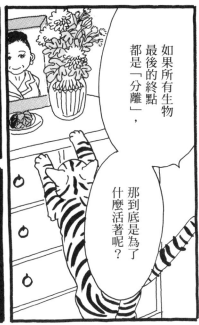

如果所有生物最後的終點都是「分離」，

那到底是為了什麼活著呢？

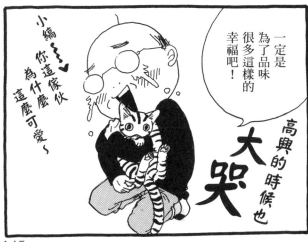

小鎬～你這傢伙為什麼這麼可愛～

一定是為了品味很多這樣的幸福吧！

高興的時候也

大哭

融化～

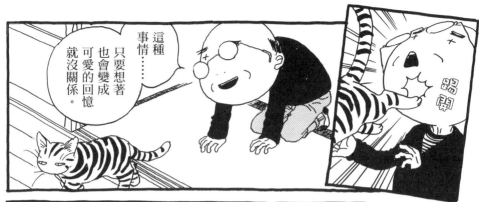

這種事情……只要想著也會變成可愛的回憶就沒關係。

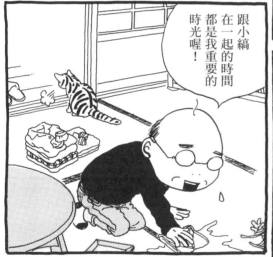

跟小縞在一起的時間都是我重要的時光喔！

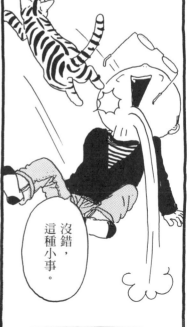

沒錯，這種小事。

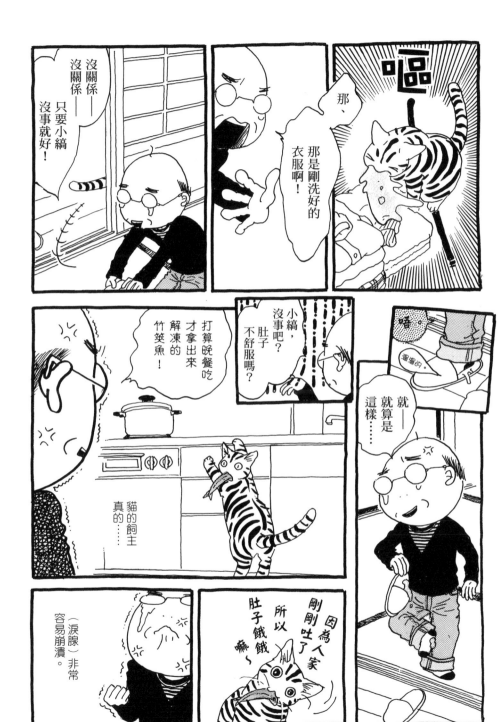

沒關係—沒關係—沒關係—只要小縞沒事就好！

那、那是剛洗好的衣服啊！

嘔品

打算晚餐吃才拿出來解凍的竹筴魚！

小縞，沒事吧？肚子不舒服嗎？

貓的飼主真的……

就—就算是這樣……

（淚腺）非常容易崩潰。

因為人家剛剛吐了所以肚子餓餓嘛～

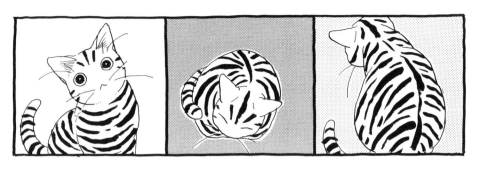

暖洋洋 冬 之 12

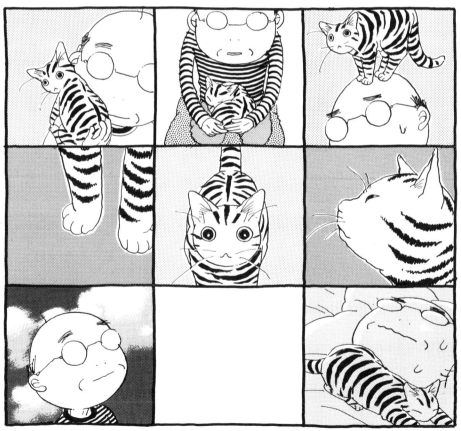

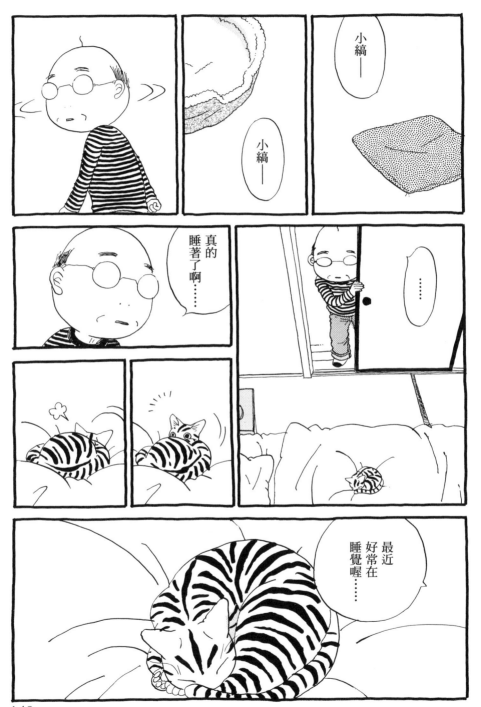

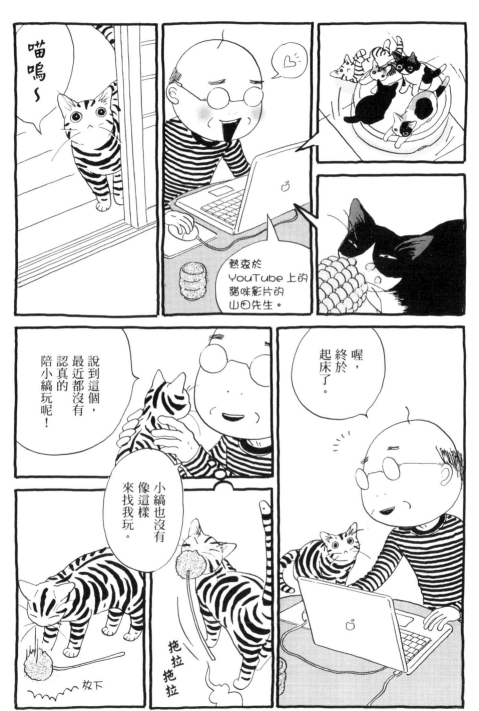

喵嗚～

熱衷於 YouTube 上的貓咪影片的山田先生。

喔,終於起床了。

說到這個,最近都沒有認真的陪小縞玩呢!

小縞也沒有像這樣來找我玩。

放下

拖拉拖拉

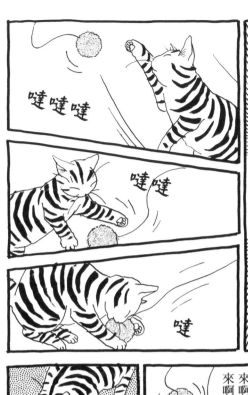

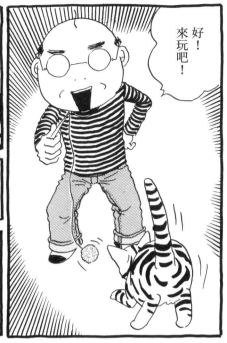

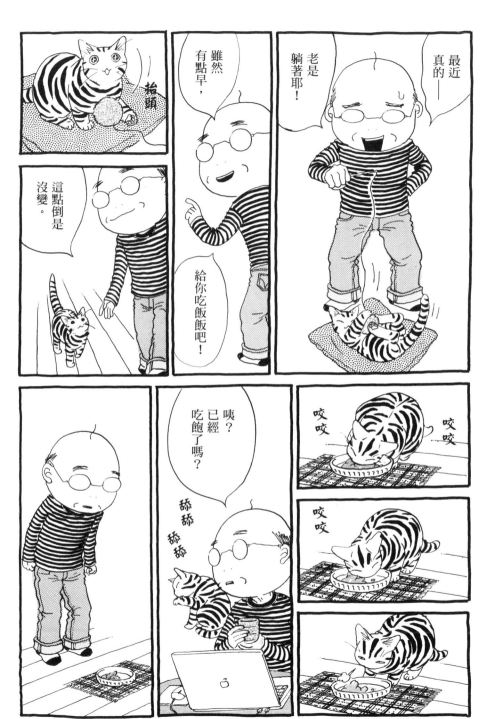

152

最近的好像沒辦法一口氣吃完了呢！雖然最後還是會慢慢吃完。

以前明明不管吃了多少……

我還沒有吃飯飯喔、

都會擺出那種表情的說。

又睡著了。

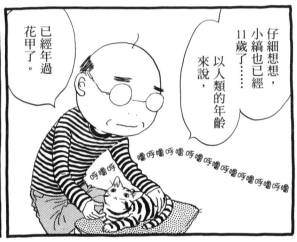

仔細想想，小縞也已經11歲了……以人類的年齡來說，

已經年過花甲了。

嘎呼嘎呼嘎呼嘎呼嘎呼嘎呼嘎呼嘎呼嘎呼

呼嘎呼

差不多是小縞剛來家裡時的我的年齡吧？

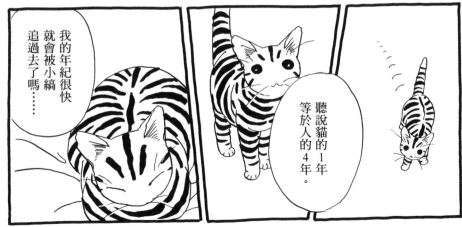

我的年紀很快就會被小縞追過去了嗎……

聽說貓的1年等於人的4年。

153

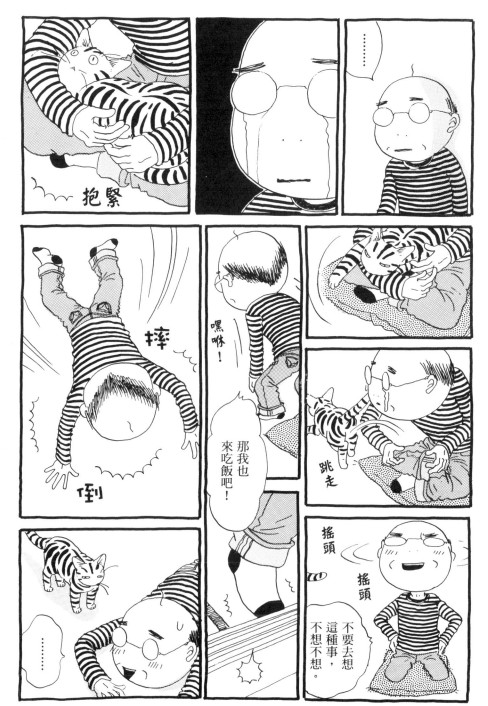

往後還有很長一段路。

看來我得先保重自己的身體才行呢！

被這樣的小段差絆倒 我也到了這個年紀了嗎？

接下來的日子也請多指教

喔。

全篇完。

◆ Making of 暖暖貓 ◆

感謝您長期以來對暖洋洋的喜愛與支持。

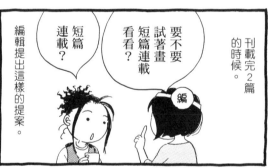

編輯提出這樣的提案。

短篇連載？

要不要試著畫短篇連載看看？

刊載完2篇的時候。

現在想起來曾在YOUNG YOU刊載以貓咪為中心的短篇漫畫，就是這篇作品的原型。

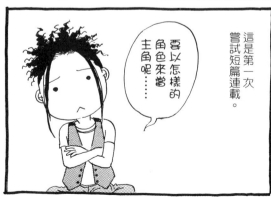

要以怎樣的角色來當主角呢……

這是第一次嘗試短篇連載。

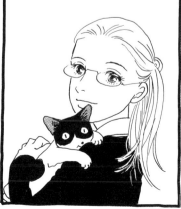

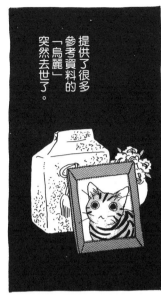

提供了很多參考資料的「烏麗」突然去世了。

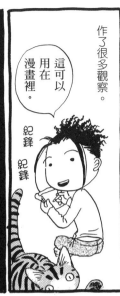

作了很多觀察。

這可以用在漫畫裡。

紀錄 紀錄

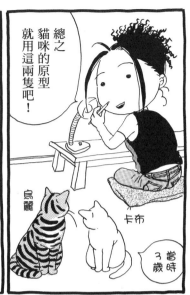

總之貓咪的原型就用這兩隻吧！

烏麗 卡布

當時了歲

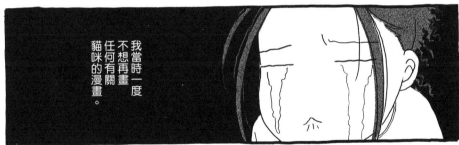

我當時一度不想再畫任何有關貓咪的漫畫。

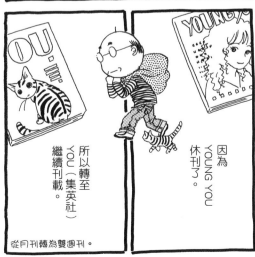

所以轉至YOU（集英社）繼續刊載。

因為YOUNG YOU休刊了。

從月刊轉為雙週刊。

然後……

但是持續畫下去也能讓我的心靈獲得療癒。

連載期間出了DVD是我最棒的回憶。

真人版!?

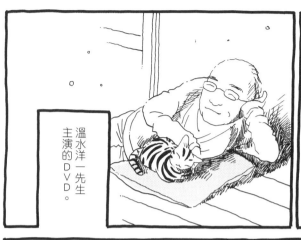

溫水洋一先生主演的DVD。

由富永まい導演執導的一部令人目不轉睛的佳作。

是一部輕鬆悠閒讓人感到溫暖的作品。

暖洋洋

好評販售＆出租中
http://www.mediafactory.co.jp/nukunuku/

應該說沒人比溫水先生更適合演出山田先生這個角色了。

為了等到溫水先生的行程有空，企劃了兩年才終於完成這部作品。

說到山田先生這個角色。

其實是很久之前幫某高爾夫球雜誌畫插圖時的大叔角色。

雖然不是主要角色，但是是以愛打高爾夫的代表形象登場的無名氏大叔。

這種大叔……

卻喜歡貓咪，其實有點時髦，或許感覺還蠻可愛的。

這都是託您的福。

「暖洋洋」雖說是一部貓咪漫畫但比起描寫貓咪是以描寫更多愛貓者共通的話題為起點的一部漫畫。

踩踩 踩踩

雖然「暖洋洋」要在這邊跟大家說聲再見了。

沒想到可以持續連載八年之久。

山田先生跟小鶴都……

跟連載初期變得不太一樣了呢！

但「暖洋洋＋」在Home社的pura@Home可免費閱覽喔！

集英社漫畫文庫《與貓咪暖洋洋》也在販售中！

請多指教～

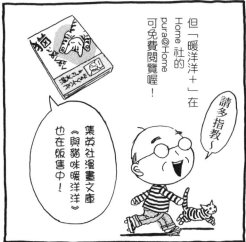

END

http://puratto.homesha.jp/

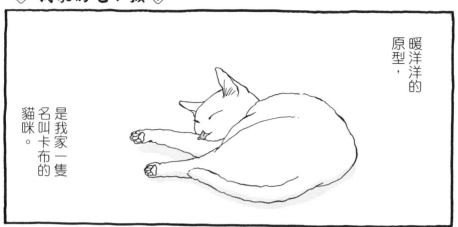

暖洋洋的原型，是我家一隻名叫卡布的貓咪。

比較不會妨礙飼主做事，成熟穩重的貓咪。

吃飯時的戰鬥

卡布

卡布是隻不會像去世的烏麗一樣，

哇！嚇我一跳。

烏麗

跳上

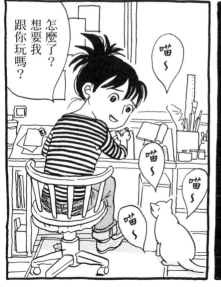

怎麼了？想要我跟你玩嗎？

喵～

喵～

喵～

喵～

受害者的可憐表情。

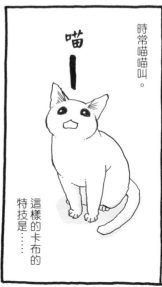

時常喵喵喵叫。

喵一

這樣的卡布的特技是……

160

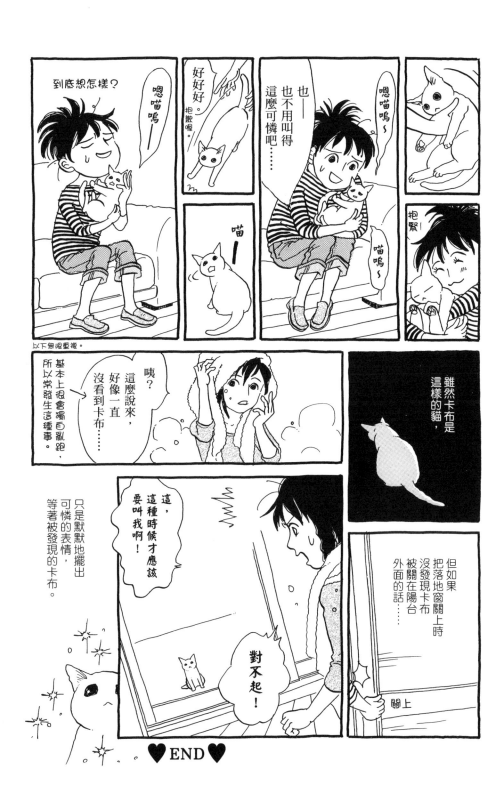

♥ END ♥

寵物書 02
ぬくぬく暖暖貓&呆萌兄的爆笑日和　秋・冬

作　　　　者／秋本尚美
譯　　　　者／Monica
發　行　　人／詹慶和
總　編　　輯／蔡麗玲
執　行　編　輯／李佳穎
編　　　　輯／蔡毓玲・劉蕙寧・黃璟安・陳姿伶・白宜平
封　面　設　計／韓欣恬
美　術　編　輯／陳麗娜・周盈汝・翟秀美・韓欣恬
內　頁　排　版／鯨魚工作室
出　版　　者／美日文本文化館
郵政劃撥帳號／18225950
戶　　　　名／雅書堂文化事業有限公司
地　　　　址／220新北市板橋區板新路206號3樓
電　子　信　箱／elegant.books@msa.hinet.net
電　　　　話／(02)8952-4078
傳　　　　真／(02)8952-4084

2016年04月初版一刷　定價250元

總　經　　銷／高見文化行銷股份有限公司
進　退　貨　地　址／新北市樹林區佳園路二段70-1號
電　　　　話／0800-055-365
傳　　　　真／（02）2668-6220

版權所有 ・ 翻印必究

（未經同意，不得將本書之全部或部分內容使
用刊載）本書如有缺頁，請寄回本公司更換

國家圖書館出版品預行編目(CIP)資料

暖暖貓&呆萌兄的爆笑日和 秋・冬/
秋本尚美著；Monica譯. -- 初版. --
新北市：美日文本文化館出版：
雅書堂文化發行, 2016.04
　面；　公分. -- (寵物書；2)
ISBN 978-986-92464-5-3(平裝)
1.漫畫
947.41　　　　　　　104028602